Ln 27/13576

I

MÉMOIRES
DE
MADEMOISELLE MARS.

MÉMOIRES

DE

MADEMOISELLE MARS

(DE LA COMÉDIE FRANÇAISE)

PUBLIÉS PAR

ROGER DE BEAUVOIR.

II

PARIS,
GABRIEL ROUX ET CASSANET, ÉDITEURS,
33, rue Sainte-Marguerite-Saint-Germain.

1849.

SOUS PRESSE :

La Femme comme il faut, par Balzac ;
Le Transporté, par Méry ;
Les Mendiants de Paris, par Clémence Robert ;
La Haine dans le mariage, par Paul Féval ;
Les demoiselles de Nesle, par Molé-Gentilhomme ;
La Reine du Saba, par Emmanuel Gonzalès ;
La Chasse royale, par Amédée Achard ;
L'Amant de Lucette, par H. de Kock ;
Le Cadet de Normandie, par Élie Berthet ;
Les Plaisirs du Roi, par Pierre Zaccone ;
L'Homme du monde, par Frédéric de Sezanne ;
Mémoires d'une femme du peuple, par Roland Bauchery ;
L'Amoureux de la Reine, par Jules de Saint-Félix ;
Marquis et Marquise, par Eugène de Mirecourt.

Paris — Imprimerie de Cosson.

I.

Monvel en Suède. — Douleur de madame Mars. — Gustave III. Ulrique et Amélie. — Le lecteur du roi. — La nourrice. — Le palais de Stockholm. — Le portrait voilé. — Causerie royale. — Fragments de correspondance de Monvel à Désaides. — L'Opéra suédois et le Théâtre-Français. — Vie de Monvel à Stockhlolm. — Particularités sur Gustave III. — Le château de Haga. — Promenade sentimentale.

Ce matin-là, Valville, en faisant répéter à madame Mars une tragédie de la Harpe, remise depuis peu au répertoire, — les trop fameux *Barmécides*, — s'interrompit tout à coup en voyant que son interlocutrice n'a-

vait pas même l'air de l'écouter ; en effet, au lieu de songer à la réplique, elle regardait une carte de géographie étendue sur le bureau de Valville.

Valville en avait marqué certaines lignes à l'encre rouge, c'était-là son occupation depuis un grand mois ; il s'attelait à cette carte géographique et se figurait que son fauteuil était devenu une chaise de poste.

La configuration de la Suède préoccupait le digne homme autant que Gustave Wasa ; il s'était fait, en idée, bourgeois de Stokholm, et ne parlait plus que de négociations avec la Prusse et l'Autriche. La révolution de France arrivait à grands pas ; bien qu'on ne fût qu'en 1788 (1), la convocation des nota-

(1) Rien ne devait lui manquer, pas même les présages. A l'ouverture des États-généraux, un page,

bles du royaume et les remontrances du Parlement n'étaient pas de nature à rassurer sur l'avenir. A des menées sourdes, hostiles contre la cour se joignaient les dénonciations contre les ministres, les théâtres eux-mêmes; encouragés par l'audacieux exemple de Beaumarchais, poussaient à l'émancipation; un an après on devait représenter *Charles IX*, de Chénier, premier anneau de cette chaîne de pièces affranchies de toute entrave. L'époque des violences littéraires et politiques approchait ; la censure de Bailly, le maire de Paris, allait se voir plus tard elle-même brisée comme une digue impuissante.

porteur d'un ordre. passait à cheval, son cheval s'effraye, il se cabre, le voilà désarçonné et renversé. — « La monarchie aura le même sort. » s'écria M. de Villedreuil.

Et c'était dans un pareil moment que Valville, l'honnête et calme Valville, s'occupait de la Suède !...

Les artistes sont faits ainsi, ils voyagent sur l'aile de l'imagination, qui a du moins le mérite de les emporter loin d'un pays maussade et orageux. Que faisaient à cet esprit pacifique les débuts de Robespierre comme avocat(1), les chapeaux à la Marlborough(2), le Parlement et M. de Calonne? Valville n'aimait, il faut bien le dire, qu'un homme au monde, et cet homme c'était Monvel. Il l'avait apprécié de bonne heure dans la société de Désaides, il le savait parfois quinteux, difficile ; mais il estimait cette probité

(1) 1783.
(2) Immense et grotesque couvre-chef d'alors.

rare, cette droiture à toute épreuve(1). Si Valville songeait tant à la Suède, c'est que du fond de cette cour de Gustave III, Monvel en revanche songeait peu à lui ; à peine avait-il écrit quelques lettres à madame Mars ! D'où provenait ce silence, cet oubli, et comment Monvel ne s'était-il pas mieux fait pardonner son prompt départ ! Il avait rompu brusquement avec la Comédie, au mépris de son contrat, et sans s'inquiéter en rien de la sanction de Messieurs les gentilshommes de

(1) Ce n'est pas, en effet, Monvel qui eût trafiqué impudemment, comme beaucoup de nos *faiseurs* de vaudevilles d'aujourd'hui, de sujets de pièces marquées à l'estampille de ses confrères. La commission dramatique est perpétuellement saisie de pareils délits, il y a des auteurs décorés qui vivent, à la lettre, de ces larcins, et elle les laisse vivre, parader et s'engraisser sur les planches. Nous donnerons en temps et lieux la liste de ces forbans qui découpent un livre sans prévenir même son auteur, ou son libraire.

la chambre; le roi de Suède l'avait nommé son lecteur, et dès lors la tête lui avait tourné. Il était écrit qu'il partirait sans embrasser seulement la pauvre Hippolyte, sans serrer la main à Valville ou à Désaides, à qui il laissait le soin de faire représenter plusieurs pièces de lui, durant son absence; il était écrit que ce départ cruel serait un coup de foudre pour madame Mars! «Quel courage, pensait Valville, ou quelle incroyable sécheresse! A-t-il imposé silence aux voix de son cœur, ou n'était-il pas digne de connaître les regrets? » L'avortement de cette liaison effrayait Valville, il savait quelles racines elle avait jetées dans l'âme de madame Mars! Au seul timbre de Stockholm sur une lettre du fugitif, elle pâlissait en ouvrant l'enveloppe, elle trahissait son angoisse par un

tremblement fébrile. Que d'humiliations, d'amertumes cruelles et dures, quand la poste se taisait ! Elle se confinait ces jours-là dans sa chambre ou dans sa loge, évoquant en elle son orgueil blessé pour haïr l'ingrat ; elle se représentait son lâche abandon, elle jurait de ne plus toucher ses lettres ! Mais les planches même de cette scène, foulées par Monvel, comment les fuir ? Mais ce même public attentif à sa parole, comment l'éviter ? Des larmes impuissantes brûlaient alors les joues de la pauvre femme, elle appelait Hippolyte et elle la serrait avec accablement contre son cœur. Plus de sourire pour Dugazon, le joyeux diseur ; plus d'amour pour la promenade aux vertes allées du Luxembourg, plus de rayon d'orgueil ou de joie en passant près de la loge de Monvel ! C'était une

humble douleur, mais elle eût fait pitié même aux plus indifférents.

Telle est cependant l'immense activité de l'espoir, que madame Mars se croyait encore aimée. Les premières lettres de Monvel étaient brûlantes, elles ne dissimulaient rien de ses efforts, de sa lutte avec lui-même. Le théâtre qu'il fuyait ne lui avait donné que des ennuis; cette liaison était le seul bonheur dont il remerciât le Ciel; seulement, poursuivait-il, « j'oppose la neige au feu en vous quittant, vous que je conjure de prendre garde à toutes ces haines de là-bas! » Quelles étaient ces haines dont parlait Monvel? Les meilleurs et les plus forts se sont plaints souvent de l'injustice. Monvel était-il découragé, n'était-il qu'ambitieux? Le désir d'une union prochaine éclatait dans cette

franche et noble épître, il y parlait d'Hippolyte, « *sa chère petite fée!* » Quelle lecture que celle d'une pareille missive pour la pauvre abandonnée, mais aussi quel brusque rayon de lumière sur les projets de Monvel, quand peu à peu ses lettres devinrent plus courtes et plus rares! Le moment est dur où l'on s'apperçoit de l'indifférence et de l'oubli dans les cœurs qui nous sont chers; mener le deuil de ses souvenirs n'appartient qu'à la vieillesse. Et quelle rudesse dans ces mornes avertissements! L'illusion du théâtre lui-même n'ôte rien aux épines d'un pareil drame, on se voit encore belle, et l'on se demande pourquoi l'on est délaissée. Madame Mars avait mis en Monvel son avenir et celui de sa fille; sa tendresse fut frappée d'un coup sensible en appre-

nant qu'il épousait mademoiselle Cléricourt.

Voici dans quelles circonstances ce mariage eut lieu ; si elles semblent romanesques, c'est la faute des événements et non la nôtre :

Gustave III aimait les lettres, ses loisirs étaient spécialement consacrés au dessin et à la lecture, il avait composé même plusieurs pièces de théâtre dont le sujet était pris dans l'histoire de Suède. Le commencement de son règne avait été marqué par la construction d'un édifice splendide, le théâtre de l'Opéra national ; plus tard il devait fonder une académie suédoise sur le modèle de l'Académie française, et concourir lui-même pour un des premiers prix qui furent proposés (1). Jamais souverain n'avait possédé

(1) Gustave III envoya, sans se faire connaître, l'éloge du feu maréchal Torstenson ; cet éloge fut couronné.

à un plus haut degré le don de la parole; il aimait la représentation, la cour était devenue bientôt une des plus brillantes de l'Europe. Une troupe française venait d'être formée par lui à Stockholm, il l'y entretenait avec un luxe royal. Monvel s'en vit nommé premier comédien et directeur, il partit convaincu que Gustave avait grand besoin de lui, et il ne se trompait pas. Si le roi le faisait trembler, en revanche le poète le rassurait; Monvel se présenta donc résolument devant Sa Majesté suédoise.

Il trouva un homme dans la force de l'âge, bien fait, d'un port noble, les yeux d'un bleu doux, le front large, la voix forte, sonore dans le commandement, flexible et suave dans l'intimité de la causerie, prenant tous les chemins pour arriver au cœur de

son peuple, ardent, éclairé, et surtout singulièrement épris des arts, qui le reçut entre le portrait de Gustave Wasa et d'Adolphe Frédéric, lui parla de son voyage en France sous le nom du comte de Hagar*t*, avant qu'il fût roi ; l'entretint de Voltaire et de Frédéric, du roi Stanislas et de Boufflers, puis arrivant graduellement à la Comédie-Française, lui demanda des nouvelles de M. le maréchal de Richelieu et de Préville. Le roi, dans ce premier entretien, rappela à Monvel le trait de La Rissole (1) ; tous deux en rirent beaucoup.

(1) Préville jouait un jour le *Mercure galant* devant la cour à Fontainebleau. Lorsqu'il se présenta pour entrer dans le théâtre, habillé en soldat, le factionnaire, le prenant pour un militaire ivre, s'opposa à son passage et le repoussa avec opiniâtreté en lui disant : « Camarade, au nom de Dieu, ne passez pas, vous me « ferez mettre en prison. »

On parla de Brizard, de Molé, et d'autres acteurs; Gustave gardait Monvel pour la bonne bouche, il l'avait vu à Paris l'année qui suivit ses débuts dans l'*Egisthe* de *Mérope*; Monvel jouait alors les jeunes rôles dans la tragédie. Le roi lui donna la réplique, et il fallut que notre acteur récitât toute la scène quatrième du dernier acte. On ne se figure pas avec quel charme, quel bonheur Gustave III l'écoutait! Ce prince avait hérité de toutes les qualités charmantes de sa mère Ulrique, qui se montra digne du grand Frédéric, son frère, par ses lumières et son instruction. Le mariage de cette princesse avec Adolphe avait été le fruit d'un trait de finesse de sa part qui est peu connu et dont nos lecteurs nous sauront gré.

La cour et le sénat de Suède avaient en-

voyé un ambassadeur *incognito* en Espagne pour observer en secret le caractère des deux filles du prince Frédéric, *Ulrique* et *Amélie*. La première passait pour avoir l'essence de l'ambassadeur suédois. Amélie ne prit malin, fantasque, satirique, et déjà la cour de Suède s'était prononcée en faveur d'Amélie, princesse remarquable par sa douceur non moins que par sa beauté. La mission secrète de l'ambassadeur transpira, comme il arrive trop souvent; Amélie se trouva dans la plus grande des perplexités, par l'invincible répugnance qu'elle avait de renoncer au dogme de Calvin pour embrasser celui de Luther. Dans cette position délicate, elle crut ne pouvoir mieux faire que de consulter sa sœur, elle la pria de l'aider de ses avis. « Cette union, ajoutait-elle, est con-

traire à mon bonheur, à mon repos! » La maligne Ulrique lui conseilla d'affecter alors des airs de hauteur et de dureté pour toutes les personnes qui l'approcheraient en pré- suivit que trop cette perfide suggestion. Ul- rique, de son côté, eut soin de se parer de tous les dehors aimables dont elle dépouillait sa sœur; tous ceux qui n'était pas initiés dans le secret furent surpris d'un tel change- ment. L'ambassadeur informa sa cour de cette méprise de la renommée, qui attribuait ainsi faussement les qualités d'une sœur à l'autre; Ulrique se vit préférée et monta sur le trône de Suède, au grand regret d'Amélie.

— C'est de la tragédie féminine, disait à ce propos Gustave III à l'un de ses familiers, le baron de Geer : grâce à elle, je suis devenu le premier citoyen d'un peuple libre.

A peine arrivé à Stockholm, Monvel s'y vit installé au palais, élégant édifice commencé par Charles XI et fini par Gustave III. Vingt-trois belles croisées ornaient sa façade, dix colonnes doriques supportaient un pareil nombre de cariatides ioniques, appuyées sur dix balustres d'ordre corinthien; la couverture en était à l'italienne. Le rez-de-chaussée du palais et les arcades donnant sur le quai étaient de granit; le jardin, orné de lions de bronze et de statues, offrait un aspect magique, en ce qu'il s'avançait au-dessus de vastes galeries. La chapelle, la salle où s'assemblaient les États, le muséum royal et les logements de la cour frappèrent Monvel. Les appartements de sa majesté offraient une très-grande magnificence ; la plupart des salles qui les composaient étaient or-

nées de belles tapisseries des Gobelins. Le salon de compagnie, remarquable par son décor à la turque, avait des siéges dans la forme de ceux d'un divan; au-dessus de chacun était un miroir magnifiquement taillé, dont le cadre était de verre colorié en jaune et en pourpre.

Au sein de ce luxe, Gustave conservait jusque dans son costume une simplicité étrange, sa tenue avait quelque chose de militaire. Rien n'égalait sa vénération pour Gustave-Adolphe, qui ne s'engagea jamais, on le sait, dans une bataille sans avoir dit sa prière à la tête de ses troupes; après quoi il entonnait de la manière la plus énergique un hymne allemand, que son armée répétait en chœur avec lui.

— Voilà qui vaut bien vos chœurs de

l'Opéra, disait un jour le roi à Monvel ; l'effet de trente à quarante mille guerriers chantant à la fois devait être imposant et terrible !

Il avoua à Monvel qu'il avait fait le plan d'une tragédie sur ce héros qui mourut l'épée à la main, le mot du commandement sur les lèvres, et la victoire dans le cœur.

— Je donnerais bien dix ans de ma vie pour jouer ce rôle-là, reprit Monvel avec feu ; mais vous me l'avez pris, Sire, comme mon chef d'emploi !

Monvel causait encore dans cette première entrevue avec le monarque, quand la femme d'un paysan dalécarlien entra sans avoir été annoncée le moins du monde dans l'appartement.

— Mon cher Monvel, dit le roi, je vous présente la nourrice de mon fils ; c'est une

brave Suédoise qui descend en droite ligne de l'honnête André Péterson, qui défendit Gustave Wasa contre les meurtriers envoyés à sa poursuite par Christian. C'est dans nos montagnes, asile de la santé et de la paix, que j'ai voulu choisir la nourrice du roi futur, afin qu'il suçât avec le lait la vigueur de nos montagnards et leur vieil amour pour le pays.

— A propos de cela, demanda le roi, êtes-vous marié, êtes-vous père?

Monvel s'inclina, cette phrase avait fait passer dans ses veines un frisson de glace. La nourrice du petit prince était vêtue de l'élégant costume introduit par Gustave III lui-même dans ses États et qui tenait beaucoup des anciennes modes espagnoles. Ses grands yeux bleus étaient remplis de douceur et d'expression; il régnait dans toute sa

personnne un air de propreté, de délicatesse et d'enjouement.

Le petit prince apparut bientôt ; il était né le 1er novembre 1778, juste un an avant Hippolyte Mars. Il portait une espèce de justaucorps gris-blanc, à manches fendues, une paire de bottes à la Charles XII, une épée à la dragonne, et des gants de couleur fauve. Le roi exigeait qu'il s'assouplît déjà à tous les exercices du corps ; il habitait une partie du palais présentant tous les caractères de la solitude.

— Nous en ferons un Gustave-Adolphe, disait-il ; il en a déjà le nom !

Le roi congédia l'enfant, et passa dans sa bibliothèque avec Monvel.

Elle ne contenait pas moins de vingt mille volumes et quatre cents manuscrits.

—Bien que je vous aie nommé mon lecteur, je vous fais grâce de tout ceci, mon cher Monvel. Beaucoup de ces livres font partie du pillage de la bibliothèque de Prague ; je laisse à l'Université d'Upsal des curiosités d'autre nature. Vous y pourrez voir, par exemple, les sandales de la *Vierge Marie* et la bourse de *Judas*.

Monvel contint un sourire.

— Ah ! j'avoue, à la louange de l'Université, que les professeurs qui vous donneront l'explication de ces raretés vous paraîtront un peu embarrassés de leur rôle. En revanche, on vous fera voir des manuscrits islandais qui datent de plus de huit cents ans. Mais, tenez, ajouta le roi avec un sourire gracieux, voici qui vous plaira plus : une comédie en trois actes et en vers, de 1777,

dont l'auteur est, je crois, de vos parents. En vérité, vous n'auriez qu'un mot à dire pour le faire parler.

Monvel reconnut son *Amant bourru* délicieusement relié.

— Vous me placez, Sire, en trop bonne compagnie.

— Que dites-vous là? Vous voilà à côté de traités écrits par des Lapons. Mon bibliothécaire n'en fait jamais d'autres ! Il est vrai qu'il est Anglais ! Ce qui va vous surprendre, c'est qu'ici tous nos professeurs marchent bottés. Toutes les affaires en Suède se font en bottes; le cuir est si bon marché! Que pensez-vous de Sergell, qui veut absolument me sculpter en bottes ? moi qui suis pour le brodequin : c'est plus antique. Je vous ferai voir ce malheureureux Sergell, qui devient

mélancolique et qui m'effraie ; les deux Martin, frères et rivaux en mérite, deux peintres dont je fais grand cas ; et puis, mon cher Monvel, il faudra bien aussi que je vous montre mes dessins : Frédéric montrait bien ses vers à l'auteur de *Mérope* et de *Zaïre!*

En parlant ainsi le roi poussait la porte d'un cabinet octogone, des fenêtres duquel on découvrait Stockholm en amphithéâtre, ses murs de pierre ou de briques, revêtus en plâtre blanc ou jaune tendre, ses forêts de pins dégarnis, et les sinuosités admirables de la Baltique. Cet endroit ressemblait à un *retiro* profond. Çà et là quelques rideaux recouvrant les cadres de ce boudoir, des plantes exotiques, et quelques médailles d'un rare travail, classées dans des rayons de

laque. Un prie-Dieu était placé dans un des angles, et au-dessus de ce prie-Dieu, un tableau également voilé.

— Regardez, Monvel, regardez, dit le roi, en soulevant la draperie de ce tableau; cette figure n'est-elle pas celle d'une Vierge?

Monvel resta frappé de saisissement; il avait eu le temps de remarquer avec quel frémissement religieux le roi était entré dans ce sanctuaire qu'il nommait sa galerie.

La figure représentée dans ce portrait éiatt celle d'une jeune et belle Italienne de dix-huit ans environ, aussi noble aussi suave qu'une madone de Raphaël ou du Guide. Gustave III, qui passait pour avoir fait preuve d'une continence monacale dans sa première jeunesse, regardait souvent ce portrait les larmes aux yeux.

— Quelle est donc cette personne ? demanda timidement Monvel.

— Oh ! reprit le roi, ce cadre est toute une histoire ! C'est le portrait d'une femme dont j'eus le tort de m'amouracher pendant mon voyage en Italie...

— Le tort ?

— Oui, sans doute, continua-t-il avec rêverie. Mais je vous conterai cela un jour...

Et il recouvrit le tableau de son voile.

Le roi passa outre, non sans laisser échapper à l'œil de Monvel les signes d'une profonde émotion. Il parla d'autre chose, ouvrit un magnifique recueil de dessins, où il y avait des Watteau admirables, des vues de diverses contrées, une série de costumes suédois depuis les premiers temps de la monarchie, et même quelques autographes de

têtes couronnées. L'écriture de Marie-Antoinette fut la première qui frappa les regards du comédien. C'était une lettre adressée au *comte de Haga* lui-même, à la sortie d'une représentation à l'Opéra, où elle lui avait promis de lui faire voir Vestris. Par un caprice malheureusement trop commun à ce *dieu de la danse,* il avait fait défaut ce soir-là au royal voyageur visitant les merveilles de Paris sous le nom d'emprunt de comte de Haga. Marie-Antoinette, alors dauphine, dont beaucoup d'écrivains ont trouvé moyen, de nos jours même, de calomnier la grâce et l'esprit, s'excusait gaiement devant Gustave III de l'impolitesse inouïe du sieur Vestris :

« Vous allez être roi, écrivait-elle au prin-

ce royal de Suède; mais il y a longtemps que Vestris est dieu! »

L'impertinence de Vestris avait déjà éclaté à l'occasion d'un pas où mademoiselle Heinel avait voulu danser, et, dans lequel en sa qualité de maître de ballets, il s'était réservé tout le brillant. Il fut sifflé d'abord dans la chaconne qui terminait l'opéra, et il insulta, à sa rentrée dans les coulisses, mademoiselle Heinel. L'affaire portée devant le Ministre de Paris, celui-ci crut devoir rendre justice à l'outragée. Vestris fut obligé, le lendemain, de lui faire agréer les excuses les plus soumises. Pour reconquérir son public ce soir-là même, l'illustre danseur se surpassa dans la chaconne, et y fit de si grands efforts, qu'en sortant de la scène il se trouva mal.

— De tout ce que j'ai vu avec mon frère à Paris, disait Gustave III à ce sujet, ce qui m'a paru le plus drôlatique, c'est Vestris et l'éléphant! M. de Boufflers m'a fait des vers fort jolis (1), et je vous ai applaudi à vos débuts; mais Vestris furieux, Vestris voulant dévisager mademoiselle Heinel, il faut avoir vu cela! Pour l'éléphant, vous souvient-il qu'il se montra bien plus furieux que Vestris, vis-à-vis de mon secrétaire Stetten, qui le regardait d'un air de pitié et de dégoût? Cet infortuné Stetten exprimait sa répugnance par des gestes qui n'échappèrent point à l'intelligent colosse; il retira sa trompe, et, la dardant avec rage contre son détracteur, il

(1) Voltaire, à son avénement, lui adressa aussi une épître.

ne s'en prit heuseusement qu'à sa chevelure, qu'il dépoudra et mit en désordre! Si Stetten avait porté perruque, il fût revenu chauve dans notre carrosse jusqu'au palais.

A propos d'éléphant, continua le prince malignement, je ne dois pas oublier mon cornac, M. d'Alembert; car en vérité vos Parisiens me regardaient comme une bête curieuse! D'Alembert me promenait tant qu'il me fatigua.

— S'il faut avoir une rude tête pour penser avec vous, lui dis-je un soir, il faut avoir de rudes jambes pour vous suivre!

Les succès inouïs de mademoiselle Le Maure au Colysée (1), ceux de l'électricité

(1) Madame la marquise de Langeac et le duc de La Vrillière la protégeaient. Les orateurs les plus éminents, les gens de la première distinction n'obtinrent jamais

par M. le duc de Pecquigny (1), les encyclopédistes, le coin de la reine et celui du roi, le sexe de d'Eon et l'esprit de Diderot, tout fut passé ensuite en revue par le monarque, dont les saillies n'étouffaient jamais la raison. Il avait tout vu, tout exploré dans ce court voyage parisien, d'où il ne fut rappelé que pour occuper le trône de Suède ; et, pendant que l'impératrice de Russie faisait transpor-

de pareilles marques de triomphe. Un Suisse allait à sa loge, tandis que d'autres bordaient le passage et faisaient la haie ; un écuyer lui donnait la main jusqu'à l'orchestre, etc., etc.

(2) Fils du duc de Chaulnes. Il avait hérité du goût de son père pour les sciences, et poussa fort loin ses recherches sur la physique. Un météore en forme de globe ayant causé, en 1771, une grande rumeur à Paris, quelques adeptes de M. de Pecquigny, ravis du jeu de son cerf-volant électrique, n'hésitèrent pas à le lui attribuer. La police se mêla de l'affaire, et l'on vit l'instant où l'on découvrait un sorcier dans un savant.

ter à grands frais à Pétersbourg des morceaux de rocher pour servir de base à la fameuse statue de Pierre-le-Grand, il bâtissait, lui, sur le granit, en appelant de tous côtés la lumière sur ses projets, et en assurant, sans une goute de sang, la sécurité publique. Dès 1780 il avait conclu, avec la Russie et le Danemark, ce fameux traité de neutralité armée qui eut tant d'influence sur les progrès du commerce dans le Nord; quelques années plus tard paraissait la convention entre le roi de Suède et le roi de France. Cependant, le calme qui semblait régner de toutes parts ne cachait que troubles et divisions intestines, comme on le verra par la suite, et pendant la diète de 1786, il s'était formé une opposition décidée, que dirigeaient quelques membres de la noblesse.

Monvel lecteur du roi, Monvel arrivé en Suède sur ces entrefaites et à une époque où le trône de France se trouvait lui-même si exposé, ne put se défendre d'un vif sentiment de douleur, à la vue de pareils symptômes. Par une singulière coïncidence, dont il ne parlait plus tard qu'avec les larmes dans les yeux, il fut conduit par le roi, le premier jour de son arrivée, à l'Opéra, que ce jeune prince s'était complu lui-même à faire élever, sans pressentir, hélas! l'horrible meurtre qui épouvanterait cette scène le 17 mars 1792!

Nous laisserons ici parler Monvel; les fragments de cette correspondance curieuse peindront mieux que notre plume la position du lecteur de Gustave III, à Stockholm, et la cour de ce prince, dont les encyclopé-

distes recherchaient beaucoup l'appui. Cette correspondance est datée d'avril 1785 (1):

« Si je ne t'ai point encore dit, mon cher ami, ce qu'est l'Opéra élevé par le roi dans sa ville de Stokholm, c'est qu'en vérité je m'occupe plus de la troupe tragique et comique que des représentations de l'Opéra en question, où l'on m'a fait pourtant l'honneur de reprendre l'autre jour, devant S. M. notre pièce de *Blaise et Babet* (2). Je te parlerai plus tard de l'effet de cette reprise. Je passe maintenant à la salle où elle a eu lieu.

« L'Opéra bâti par Gustave III est un édifice d'une forme élégante ; la façade en est ornée de colonnes et de pilastres corinthiens.

(1) Elle est adressée à Désaides.

(2) La première représentation eut lieu en 1783 à Paris.

Je puis t'assurer que les comédiens italiens en seraient fort satisfaits, et M. de Sauvigny lui-même, qui n'est pas toujours content de tout (1).

« L'intérieur de cette salle a la forme d'une ellipse tronquée; il ne répond pas malheureusement à la façade, car le vaisseau est petit et ne peut contenir plus de mille spectateurs. Il est fort richement décoré; mais ce qui va te surprendre bien fort, c'est que les places de la famille royale sont dans le parterre.

« Les costumes des acteurs appartiennent tous à la couronne, sans exception, et sont

(1) Désaides était fort lié avec M. de Sauvigny, qui souvent, dit-on, se mêla de revoir et corriger les pièces de Monvel.

d'une grande valeur; à cet égard, l'Opéra suédois l'emporte sur tous ceux de l'Europe.

« Parmi les pièces suédoises que l'on donne à ce théâtre, il y en a un grand nombre composé par Sa Majesté elle-même, dont le talent, tu le sais, a excité plus d'une fois la jalousie littéraire de Frédéric de Prusse. Je trouve pour mon compte que c'est là un trait de politique bien digne du génie de Gustave III, d'avoir attaché la nation à son propre idiôme, en le rendant celui du spectacle ; c'est le moyen le plus sûr et en même temps le plus flatteur de porter la langue d'un peuple à son dernier degré de perfection.

« Le premir opéra suédois qui ait été donné ici est, je crois, *Thétis et Pélée ;* mais la pièce nationale la plus goûtée en Suède est certainement *Gustave Wasa.* Un ballet

occupe ici cent danseurs, et on y emploie quatre-vingts costumiers ; c'est fort joli. Il existe dans le bâtiment de très beaux appartements destinés aux parties de plaisir secrètes du monarque ; mais je puis t'assurer qu'ils sont de pure étiquette, bien que ce prince habite rarement avec la reine. J'ai vu dans ces pièces diverses deux ou trois toiles de l'Albane, que le prince a recueillies lui-même en Italie : elles sont délicieuses de fini.

« Ce n'est que depuis peu, et par une bienveillance toute royale pour nous, qu'on a introduit sur le théâtre de l'Opéra la représentation de quelques pièces francaises ; cela se faisait *in petto* et devant des ambassadeurs et des étrangers. Dis à madame Dugazon que si je l'ai regrettée dans *Blaise et*

Babet, en revanche cette troupe a redoublé d'efforts ce soir-là. Le roi était fort content.

« Cet édifice et le palais contigu forment le côté d'une fort belle place nommée la *Place du Nord*. On voit, au centre de cette place, le socle monumental qui doit supporter la staue équestre en bronze de Gustave-Adolphe (1).

.

« Mais quittons l'Opéra, mon cher ami, pour t'entretenir un peu longuement de moi.

« Sa Majesté Suédoise, en me nommant son lecteur, m'a imposé une rude tâche ;

(1) Cette statue colossale, modelée sur les dessins de Larchevêque, sculpteur français très distingué, qui mourut avant de l'achever, fut terminée par l'habile ciseau de Sergell, et érigée en 1790 seulement.

persuade-toi que ce n'est pas là une sinécure.

« Pour peu que le détail de mes occupations au palais t'intéresse, je vais te le faire avec une grande exactitude.

« Je me lève le matin de fort bonne heure, et sur la pointe du pied, de peur d'éveiller le comte de Geèr, près de qui l'on m'a donné en ce moment une chambre au palais; je me rends de là au club des négociants, où je déjeune. Les appartements de cette maison consistent dans une longue salle à manger, un salon de billard, et un cabinet de lecture où l'on trouve les papiers étrangers et même ceux de France, auxquels je tiens essentiellement. La vue de l'hôtel, qui donne sur le Méler, est très belle; on découvre, du balcon, les rochers qui do-

minent ce lac, et dont la cîme est couronnée par les dernières maisons des faubourgs.

« Il y a dans Stokholm un autre club supérieur au premier par le style et la dépense qu'y s'y fait; mais je m'en tiens à celui-ci, d'abord parce que M. Sparmann m'y a présenté (1), puis j'y rencontre Sergell le sculpteur, dont je t'ai déjà parlé dans l'une de mes précédentes lettres. Le moka est loin de valoir ici celui que nous prenions tous deux au café de la Regence; mais comme j'abhorre le thé, cette boisson anglaise qui jaunit les dents, il faut bien que je m'en contente. Après la lecture des gazettes, je

(1) Ce M. Sparmann avait enrichi singulièrement le cabinet d'histoire naturelle de Stokolm; la salle de l'Académie lui devait beaucoup. Les recherches de ce savant se publiaient tous les trois mois en langue suédoise. (*Note de l'auteur.*)

me rends au théâtre, non sans donner en passant quelque attention à la diversité de costumes qui m'assiége en cette capitale, où chacun paraît dispos, content et robuste. En sortant du théâtre, tu peux t'imaginer aisément la série de mes *travaux* : je cours à la poste recevoir ou porter mes lettres ; de là je me promène sur la grande place avec quelques banquiers et commis qui ne manquent jamais de se plaindre devant moi de la pêche du hareng dont le dépérissement est sensible. Ces gens-là sont pour la plupart assez ennuyeux : mais les personnes du premier rang en Suède ont l'esprit si cultivé que cela gâte. Je n'en veux pour preuve que la causerie intelligente et profonde des seigneurs qui entourent Gustave, et parmi lesquels je

dois placer le comte de Fersen, qui m'aime singulièrement.

« L'heure à laquelle je dois faire ma cour ordinaire au roi est fixée à dix heures. Je me presse, j'arrive ; mais il m'est bien difficile de voir dans le bienveillant et ingénieux souverain qu'on nomme Gustave III un autre personnage que le *comte de Haga*! L'aimable frère de notre amie commune madame Lebrun (1), m'écrivait l'autre jour pour me demander des conseils sur la façon de lire certains vers ; ces conseils il eût pu les demander à Sa Majesté, qui est, en fait de lecture poétique, un excellent juge. Je lui ai fait répéter moi-même l'autre jour quelques

(1) Vigée, qui devint plus tard lui-même un lecteur charmant et un poète agréable.

vers du *roi Léar* (1), et elle me les a redits avec une sensibilité, une douleur qui eussent ému Brizard. Ce prince est un modèle d'esprit, de délicatesse et de prudence ; il a fait vers moi le premier pas de si bonne grâce que j'en suis vraiment tout pénétré. Ce qu'il y a de bon dans cette cour hyperboréenne, c'est qu'on n'y voit point de femmes ridicules comme la B..., qui tourne en raillerie les plus sérieux sentiments ; point de soupeurs assomants comme Ch...; point de correcteurs de petits vers comme V..; point de petites sottes comme mademoiselle d'A... et point d'avocats comme M... Des déjeûners, des concerts, des promenades occupent les loisirs de cette multitude de courtisans : la gaieté, la grâce

(1) Pièce de Ducis, jouée en 1783.

s'empare ici de tous leurs moments, de toutes leurs heures. Le roi n'est impérieux que dans une chose, il exige de ceux qui l'écoutent qu'ils lui rendent histoire pour histoire; il préfère les douceurs d'une conversation choisie à toutes les parties de pêche, de chasse et de danse. Nul plus que lui ne s'est attaché à l'examen de notre société française : sa verve et son esprit philosophique s'en ressentent, il ne lit que les auteurs qui ont écrit de conviction; tous les autres, selon lui, se sont privés eux-mêmes de lecteurs. Son domestique est admirablement composé; il donne, après cinq ans, des pensions aux vieux serviteurs, des maris aux jeunes filles; il prétend que ne recompenser qu'à la fin de la carrière, c'est acheter des serviteurs, et qu'après tout, les serviteurs sont des hommes.

Nos lectures ont lieu le plus souvent dans la serre du palais, salon parfumé où les cocotiers de l'Inde, l'arbre d'O-Taïti, les grenades d'Espagne, les figues et les jasmins s'épanouissent comme dans leur sol naturel, tant on donne un soin royal à ces travaux exotiques, tant le nombre de ces jardiniers dévoués au maître est abondant. Chaque livre qu'il me fait ouvrir est surchargé de notes qui attestent à la fois et son goût et son respect pour le vrai ; c'est l'ami de la raison et de la nature, et me voilà forcé de recommencer avec lui un cours d'hommes illustres de tous les pays. Il interroge, je réponds, et tu peux le croire, la lecture est souvent interrompue.

« — Que fait d'Alembert ? — Il raconte. — Francklin ? — Il se montre. — Diderot ? — Il rumine. — Saint-Lambert ? — Il versifie.

— Que vous donnera Necker?— Des plans.— Raynal?— D'anciens contes. —La Guimard? — De longs soupers. — Greuze? — De charmantes toiles. — Désaides? — De bonne musique, etc., etc.

« Tu vois que je n'oublie rien ! Par exemple, il m'a reproché l'autre jour de l'avoir endormi en lui lisant les *Incas*. C'était là, il est vrai, un crime de lèse-majesté !

. .

« Presque tous les grands seigneurs, parlent ici français, ce dont je bénis Dieu et la Baltique.

« Les manœuvres commencent de fort bon matin ; le roi y assiste ainsi qu'à la petite guerre, car nous avons ici un camp depuis peu. D'ordinaire, il est à pied ; mais quelquefois aussi il traverse la ligne dans une

calèche à six chevaux, accompagné de quelques officiers ainsi que de six pages de sa maison et d'une escorte de gardes du corps. Les soldats sont disciplinés et vigoureux ; les levées se font sur les terres qui appartiennent à la couronne ; ces domaines se nomment *Hemmans* et se partagent en districts. L'armée compose ici une grande force constitutionnelle et à la fois une défense peu onéreuse pour le peuple.

. ,

« (1) Mais comment passer sous silence, mon cher ami, la scène qui m'a peut-être le plus impressionné depuis que j'existe, une scène qui te peindra à la fois les déchire-

(1) Les fragments de cette nouvelle lettre sont de juin même date.

ments de mon âme depuis huit grands jours et l'inépuisable intérêt de ce prince, qui prend à tâche de me cacher toujours le roi pour ne me laisser voir que l'ami ?

« Depuis que je réside ici, Sa Majesté ne m'avait jamais entretenu de mes affaires particulières; un hasard récent l'a mise à même de les pénétrer : maintenant la voilà instruite aussi bien que toi de la liaison que je laisse en France.

« Sa Majesté avait bien voulu m'inviter l'autre semaine à une partie de campagne dans un château voisin, afin de me mettre un peu à même de considérer le caractère rural de ses Suédois. On m'avait parlé beaucoup des paysannes de la Dalécarlie; la beauté de ces femmes a beaucoup de rapport avec celles de la principauté de Galles.

Les faneuses surtout attirèrent mon attention. C'était merveille, en effet, de voir ces filles à la taille enchanteresse, ayant fait le voyage à pied pour voir leur roi, sur le seul bruit de son séjour momentané dans ce palais que l'on nomme *Haga*, et qui est situé à un mille et demi de la porte septentrionale de la ville. Ce joli domaine et ses jardins ont été disposés sur les dessins même de Gustave III, Marselier l'a secondé. Nous arrivâmes à ce palais en miniature par une allée touffue d'arbustes les plus beaux et les mieux fleuris que j'aie vus dans le Nord ; une chaîne pittoresque de rochers couverts de pins régnait à une petite distance.

« Le château, construit en bois peint de façon à imiter la pierre, consiste dans une façade à trois étages et deux ailes très lon-

gues formant galerie. Il est situé à l'extrémité d'une belle prairie sur les bords du Méler, qui forme en ce lieu une magnifique nappe d'eau. La distribution des terres dépendantes de ce palais et de ses bâtiments me rappelait trop le *Petit Trianon*, pour que je ne songeasse pas à notre chère reine Marie-Antoinette.

« Cette suave et noble figure évoquée une fois par mon souvenir, il ne me fut plus possible de m'en détacher. Il me semblait vraiment qu'elle me suivait douce et rêveuse, dans ce frais pèlerinage où il ne manquait que sa laiterie et son théâtre. Que de fois, en la faisant répéter à Trianon, mon cher Déçaides, mes yeux s'étaient mouillés de larmes furtives; que de fois quittant sa brochure, j'avais comprimé l'élan qui me

poussait à ses pieds ! Comme notre belle reine, Gustave III passait une grande partie de son temps dans ce séjour, il avait tous ses goûts purs, élevés, et surtout celui de faire le bien.

« Je ne tardai pas à m'enfoncer dans les rochers qui forment la beauté de ces sites romanesques. J'étais venu dans la voiture du conte de Fersen; mais des soins multipliés l'appelaient près de Gustave : je jouissais donc seul du calme enchanteur de ces beaux lieux.

« — Excellent endroit pour faire une pièce à ariettes, vas-tu dire; — car vous autres compositeurs, habitués à ne poursuivre que des notes, vous ne voyez que la musique dans ce beau livre de la création ! Mais que tu eusses vite baissé pavillon, mon pauvre ami, devant les rossignols, les bouvreuils, les

rouges-gorges! Tous ces chanteurs ailés formaient au-dessus de ma tête un séraphique concert.

« Une petite pluie douce et tiède était venue mouiller complaisamment sous mes pieds la sciure odorante tombée des mélèses, la neige des acacias et les pétales ouverts dans les herbes. En vérité, ce jour-là, j'étais poète; mon cœur s'ouvrait à toutes les joies, à tous les espoirs, à l'amour et à la vie! Ces faneuses, aux jambes nues, aux yeux d'un bleu doux et mélancolique, dont la nourriture n'est pourtant que du pain noir et de l'eau, le costume une jupe grossière, je les comparais aux nymphes de notre Opéra : c'était un corps de ballet qui valait pour moi celui de Rebel et de Francœur! Je me laissais aller involontairement à une rê-

verie silencieuse; je poursuivis ainsi ma promenade jusqu'à ce que je me trouvasse fatigué.

« Je m'assis sur un grand quartier de roche, vis-à-vis d'un pavillon aux vîtres de couleur, dont la porte était fermée. Le calme profond de ce lieu, sa fraîcheur et son attrait, tout concourait à m'entretenir dans une méditation telle, que mes pensées m'emportaient à mon insu vers le climat que j'avais quitté.

« Là aussi, me disais-je, il y a des bois enchantés, des abris chers au poëte et à l'oiseau; il y a des cœurs amoureux de l'ombre et du silence! Verdoyantes allées de Trianon, charmilles de Marly, beaux arbres de Fontainebleau, gazons de Chantilly, rives d'Hyères, où m'entraîna tant de fois Ducis,

que de fois ne me vîtes-vous pas, un livre ou un rôle à la main, demander à vos aspects le doux repos qui semblait me fuir, le bonheur de l'oubli et la chasteté de l'étude ! Un rôle qu'on apprend sur le velours de la mousse, près de la source qui chante, de l'oiseau qui vous écoute, des feuilles qui tremblent ou de l'abeille qui bourdonne, c'est un ami avec qui l'on se perd pour travailler et causer ! Un pauvre comédien devient bien vite près de vous un homme riche ; tout ce vert des prairies, tout ce bleu du ciel est à lui et se reflèchit sur son rôle comme sur un miroir ! Admirables voix que celle du soir, où l'on trouve des voix et des tendresses inconnues, cris de l'ouragan qui couve et qui s'unissent à vos cris, nuits étoilées où devait aimer Roméo, nuits terribles où la foudre

devait effrayer Macbeth! Consulter Dieu dans ses œuvres, c'est ouvrir à son génie les portes d'un monde; lire les poètes devant lui et sous ses yeux, c'est les élever, les agrandir!

« Ainsi me perdais-je dans cette contemplation pleine de charmes. Par un retour insensible, j'en vins à me ressouvenir de cette nature factice du théâtre, de ces arbres et de ces cieux en carton qui me parurent odieux.

« Pendant que je rêve ici, pensais-je, on me déchire là-bas; le tripot de la Comédie se remue. Molé ne m'écrit que rarement et il ne m'écrit jamais ce qu'il pense. Dugazon me menace de publier mes Mémoires si je ne reviens. Brizard et Dazincourt jettent les hauts cris, on fulmine contre moi des réqui-

sitions au théâtre et à la cour ! Messieurs les gentilshommes de la chambre, de la sanction desquels je me suis passé, sont capables d'en référer à Gustave III ! Il n'y a que Fleury à qui mon départ assure une vraie fortune ! Et les femmes, les femmes de cet aréopage couronné ! elles me déchireraient comme des furies, depuis cette désertion !

« En ce moment même et comme je m'arrêtais à cette pensée, il me sembla qu'un fer ardent venait de pénétrer ma poitrine ; j'y portai la main, ce n'était pourtant qu'un simple papier... une lettre, Désaides, dont le contact me brûlait. — Cette lettre était de madame Mars !

« Pauvre femme ! comme elle déroulait dans ces quatre pages si tristes, si accablées, si brûlantes, l'état actuel de son cœur ! Mon

départ précipité lui avait donné le coup de la mort, et depuis ce temps elle n'accusait même plus, elle se contentait de noter jour par jour toutes ses souffrances. L'avoir délaissée de la sorte, elle et cette enfant si douce et si chère! m'être enfui subitement sans leur avoir même laissé mes larmes et mes caresses pour adieu! Tu peux te douter de ces douleurs, de ces angoisses incessantes! Et ce n'était pourtant que la cinquième lettre de ce genre que je recevais depuis mon long séjour à Stokholm, tant j'avais mis d'art à calmer son chagrin par l'espérance, tant je me berçais moi-même de l'idée de la rejoindre un jour, elle et ma chère Hippolyte, une fois que je me serais dégagé de ces liens d'ambition et de fortune qui me retiennent ici! Si les lettres de l'in-

fortunée étaient rares, en revanche elles avaient gardé sur moi un tel pouvoir, qu'après les avoir lues je demeurais souvent trois jours dans un morne accablement. Aucune partie de plaisir, aucun devoir n'eût pu m'en faire sortir; ces jours-là je me renfermais dans ma chambre et je ne la quittais que sur le soir. Ce qui me désolait, ce qui m'irritait, c'était cette perpétuelle insistance de ma victime au sujet du mariage projeté ; elle me rappelait ma promesse avec toute l'exigence du souvenir, toute la fierté de la douleur ! Je finis bientôt par ne voir en elle qu'une créancière importune ; j'appelais à mon aide l'exemple de Molière, et je me disais qu'un comédien ne doit pas se marier. Pour elle, en m'écrivant, elle n'avait que ce seul but-là, et ce but me révoltait. Tu peux te figurer

aisément cette répugnance, toi qui me sais depuis longtemps ennemi de toute entrave. Ma fortune d'ailleurs ne motive-t-elle pas mes refus? Comment se dénouera ma fugue en Suède? par une pension sans doute. Or le roi ne paraît pas pressé de me renvoyer à messieurs de la Comédie. Je ne te dirai pas les termes de cette lettre, tu te les figures; je n'ai vu là seulement ni apprêt de style, ni douleur forcée, et cependant la pauvre femme continue de jouer la tragédie ! Bref, je serais perdu si je la revoyais un jour seulement, car je l'aime de toute la force de mes souvenirs. Elle veut quitter le théâtre, et cela serait folie. Maintiens-la, je te prie, dans l'idée contraire; tu trouveras d'ailleurs sous ce même pli un mot écrit pour Valville à ce sujet. On a bien raison de dire qu'on ne fait jamais dans la vie ce

que l'on veut. Il y a huit grands jours que je reçois cette lettre de France, je la lis, je la relis, puis je me jure ensuite de ne plus la relire; et vois, cependant, Désaides, elle se retrouve encore toute ouverte sur mon bureau pendant que je trace ces lignes, mes yeux ne peuvent l'éviter, je croirais faire un crime en la brûlant ! Tu vas voir maintenant si la fatalité ne se mêle pas de moi !

.

II.

Suite de la lettre de Monvel. — Le roi et le Comédien. — Proposition embarrassante. — *La Clémence d'Auguste*. — Mademoiselle Cléricourt. — Divers portraits. — Le poète Bellmann. — Kellgren, secrétaire du roi. — Galanterie de Charles XII. — Lidner. — La Sapho suédoise. — Swedenborg. — *Le Docteur de la Lune*. — Prédiction faite à Kellgren. — L'armurier du roi. — Vision de Gustave III. — Rapprochement de cette vision avec une anecdote de Pichegru. — Retour de Monvel en France.

« Je demeurais assis vis-à-vis du pavillon, écoutant ainsi ces voix diverses et agitées de mon cœur, quand une main se posa sur mon épaule... Je me retournai brusquement, et je vis Gustave III.

« Le bruit de ses pas avait été sans doute amorti par la mousse qui tapissait le sentier ; je demeurai muet, interdit comme un homme qui sort d'un rêve !

« Le roi sourit de mon étonnement, me fit signe de me lever ; cela fait, il me prit le bras avec une grâce charmante.

« Comprendras-tu, Désaides, ce qui dut se passer en moi dans un pareil moment? Un mot, un geste du roi me faisait son ami, son égal ! Et j'étais bien éveillé ; ce n'était point un jeu de mon imagination, un rôle appris et joué sur le théâtre de Stokholm ; non, c'était le prince, c'était le roi, Gustave III, qui me parlait ! Tout ce qu'avait rêvé cet homme était beau ; tout ce qu'il réalisait déjà était grand! Il avait changé à lui seul la forme d'un gouvernement, et cette révo-

lution s'était opérée presque sans effort, tandis que la nôtre qui s'élabore, Désaides, que de sang, que de crimes ne coûtera-t-elle peut-être pas ! C'était un roi de de chevalerie, jeune, ardent, si noble que la plupart des courtisans s'en montraient jaloux ; tour à tour sévère, élégant, ou valeureux, il imprimait à son siècle un cachet de nationalité ; son éducation semblait se résumer par ce seul mot : Reconquérir ! Et en effet, Désaides, il avait reconquis, par le plus audacieux de tous les coups, sa souveraineté et son peuple ; il aimait la poésie et il couvrait les poètes de son manteau ; il idolâtrait la France, et on ne parlait guère à sa cour que la langue française : il ne lisait lui-même que des livres français et s'inquiétait fort peu des vers venus d'Allemagne ! C'était un soleil vers le-

quel tous les rayons de la froide Baltique convergeaient : il écrivait avec le comte de Tassin ; il collaborait avec Kellgren, il protégeait chez lui Dalin et Léopold ; ailleurs Diderot et Helvétius ! Et c'était ce monarque, ce prince qui venait à moi ! Il m'avait cherché à travers les solitudes vertes du château de Haga, moi son lecteur officiel, moi directeur en titre de sa troupe française ; et, je ne le prévoyais que trop à la sensibilité affectueuse de son regard, ce n'était point de prose ou de vers qu'il allait m'entretenir ; non, un intérêt bienveillant le guidait seul vers ton ami : ce n'était plus le roi, c'était Gustave !

« A l'entour de nous, tout était vrai, imposant ! La nature elle-même prêtait à cet entretien la solennité de son silence, je retenais mon haleine, j'allais écouter le roi !

« L'écouter loin de tous les seigneurs, loin de tous les importuns, moi, pauvre comédien mis à l'index de la société !

« Je me trouvais ainsi, comme par miracle, entre deux royautés, mon cher Désaides, l'une créée par Dieu et aussi éternelle que lui, l'autre bâtie par les hommes et aussi fragile que leur nature ! Sur ma tête un ciel éclatant, limpide ; à mon bras le roi de Suède ! Pour la première fois de ma vie, je sentis le feu de l'orgueil courir dans mes veines ! Un pareil triomphe ! Ah ! j'aurais donné tous les autres pour celui-là !

« — Monvel, me dit le roi, vous ne m'attendiez pas, convenez-en.

« — J'en demande pardon à Votre Majesté, elle a dit vrai. L'homme est fait de la sorte, qu'il espère souvent un bonheur trop

loin de lui pour l'atteindre, et ne devine pas celui que Dieu lui tient en réserve dans sa bonté...

« — Je tenais à vous voir ici, reprit Gustave, c'est ma résidence favorite, et j'y suis trop calme, trop heureux pour que mes moindres désirs ne s'y réalisent pas.

« Je ne compris point d'abord le sens de ces paroles, et je gardai le silence, attendant que le roi daignât m'en donner l'explication.

« Ce que Gustave m'avait dit au sujet de ce séjour concordait avec l'idée que j'avais dû m'en faire, d'après les récits de la cour ; c'était, en effet, à Haga, qu'à la révolution de 1772, il avait consulté secrètement ses amis sur la lutte qu'il commençait. Cette circonstance l'avait même déterminé à pren-

dre dans ses voyages le nom de cette résidence qui lui était devenue si chère.

« Nous étions devant le pavillon dont je t'ai parlé. Gustave III tira de sa poche une petite clé dorée ; puis s'étant assuré que nous n'étions pas suivis, il ouvrit la porte de cette mystérieuse retraite, après m'avoir fait signe de l'y suivre.

« L'intérieur du pavillon était tapissé de gramens et de coquillages ; une table rustique occupait le milieu ; le plafond seu était peint, il représentait Hébé versant le nectar aux Dieux.

« Le roi me fit asseoir auprès de lui par un geste plein de bonté.

« — Monvel, me dit-il, avec ce son de voix pénétrant qui n'appartient qu'à lui seul, je vais exiger de vous un vrai service...

— Un service, Sire ! repris-je un peu étonné.

« — Un service; j'ai compté sur vous. Ai-je eu tort?

« — Ah! Sire, repondis-je, je voudrais payer du reste de mon existence les bontés dont vous me comblez...

« — Voilà une phrase bien respectueuse, et que je vous interdis pour l'avenir, mon cher lecteur.

« Il y eut une seconde de silence.

—« Monvel reprit le roi avec une mélancolie qui me toucha dans un prince si jeune, vous vivrez plus longtemps que moi, et ce sera pour le mieux...

« — Quoi! Sire...

« — Sans doute; vous avez de nombreux amis que vous retrouverez à l'heure du suc-

cès, fiers de vous, de votre gloire ! Les rois, eux, les pauvres rois, n'ont que des flatteurs, des courtisans ou des ennemis !,

« — Ah! Sire, Votre Majesté oublie que je suis là !

« J'ajoutai bientôt avec chaleur :

« — Et qui n'aimerait autant que moi celui que chacun admire ? Que Frédéric vous envie quand Voltaire vous chante, cela est tout simple : quand le rossignol a chanté, la grenouille coasse ; votre règne n'en sera pas moins rangé au nombre de ceux qui relèvent un peuple; les muses de la Suède vous sont aussi fidèles que vos soldats!

« Il sourit.

« — Hélas! poursuivit-il, il y a des gens, mon cher Monvel, qui ne pardonnent jamais à la victoire! De roi destiné à n'être qu'un

roi de théâtre, devenir comme moi prince absolu, c'est un grand pas! Vous ne connaissez pas les esprits du Nord, ils sont rancuniers!

« Mais, ajouta-t-il, comme pour sortir d'un ordre d'idées pénible, revenons au service dont je vous parlais tout à l'heure... J'ai voulu ne m'en ouvrir à vous que dans ce lieu à l'insu de tous. Oh! ce service est de nature, j'en conviens, à vous surprendre beaucoup!

« — Je suis prêt à obéir aveuglément à Votre Majesté, répondis-je.

« Il me prit la main et me la serra en me regardant avec bonté.

« — A m'obéir! bien vrai? reprit-il.

« — Quelque chose que me demande Sa

Majesté, poursuivis-je, elle peut être certaine...

« — Assez, interrompit-il, assez...

« — Mais que dois-je donc faire ?

« — Vous marier.

« Me marier ! repris-je étourdi de surprise ; quoi, Sire ?...

« Et en disant ces mots, je m'étais levé comme malgré moi, attachant sur lui des yeux pleins d'inquiétude et d'embarras.

« — Vraiment ! s'écria le roi avec gaieté, ne croirait-on pas, Monvel, que je vous demande une chose bien terrible ! Vous voilà pâle et tremblant au seul mot de mariage, vous à qui cependant comme auteur, ou comme acteur, tant d'hymens ont dû passer par les mains !

« — J'en conviens, Sire ; ceux-là durent si peu !

« — C'est à dire que c'est la durée qui vous effraie ! Rassurez-vous, il n'y a pas de quoi vous croire encore perdu ; il s'agit d'une charmante jeune fille...

« J'avouerai, Désaides, que je fus prêt tout d'abord à remercier le roi de ce qu'il ne songeait pas du moins pour moi à une veuve.

« Il reprit :

« — C'est une enfant à laquelle je porte le plus vif et le plus tendre intérêt. J'ai promis de la marier, et de lui donner le nom d'un honnête homme. A ce titre, Monvel, je devais penser à vous ; elle aime la poésie, les arts, c'est vous dire assez que vous êtes seul capable de la rendre heureuse... — Pauvre petite, ajouta le roi avec un soupir

d'émotion, je tiens tant à son bonheur ! Vous serez son guide, son ami, son époux enfin ; n'est-il pas vrai, cher Monvel ?

« — Sire, lui répondis-je avec une défiance mal déguisée, mais en donnant à mon ton l'accent le plus solennel, daignez m'excuser ; je ne croyais pas que le titre de lecteur de Votre Majesté entraînât avec lui d'aussi onéreuses obligations...

« — Que voulez-vous dire ?

« — Que s'il faut à tout prix un nom à cette jeune fille pour couvrir une faute, une faute royale peut-être... votre Majesté ne doit pas compter sur le mien. Le roi de Suède, à qui je dois le peu que je suis, a le droit de disposer sur l'heure de mon sang et de ma vie ; mais mon honneur, Sire, c'est le seul blason de ma conscience, je le garde !

« Après avoir prononcé ces mots avec un élan dont je ne m'étais pas senti le maître, je demeurai moi-même interdit quelques secondes, comme un homme étonné de ce que j'avais osé dire.

« — Ces sentiments sont ceux d'un galant homme, reprit le roi avec un silence et une dignité tellement froide que je me crus un instant perdu à ses yeux ; je regrette seulement que le caractère du roi de Suède et ses habitudes soient assez peu connus de vous, pour que vous le supposiez capable de proposer à un homme qu'il distingue, auquel il accorde une bienveillance peut-être trop intime, une chose contraire aux lois de l'honneur.

« — Ah ! Sire, m'écriai-je en me précipi-

tant à ses pieds, je suis un malheureux ; pardonnez-moi....

« Pour toute réponse, Gustave me tendit la main ; cette main royale, je la baisai. Le roi put sentir tomber sur elle une larme de repentir et de douleur... Je maudissais en moi-même l'injustice de ma fierté, j'eusse tout donné pour convaincre le monarque de mes regrets !

« Son cœur me comprit ; il me releva de cette même main que je portais à mes lèvres.

« La jeune fille dont je vous ai parlé reprit-il, est digne de l'estime de tous ; elle apportera à son époux la dot la plus belle et la plus sainte, celle que l'on trouve si rarement chez les plus riches, les plus nobles héritières, — la sincérité de l'âme, les vertus chastes, et prudentes. Rien n'a terni ce miroir de pu-

deur et de beauté; car elle est aussi belle que bonne, Monvel, vous en jugerez bientôt. En vous la destinant, je crois vous donner une preuve assez haute de mon amitié.

« — Oh! je crois à Votre Majesté, je me prosterne devant ses bontés inépuisables! Avoir osé douter d'elle, mon Dieu, c'est du vertige ; oui, Sire, vous me proposiez le bonheur et j'ai osé, moi, par un soupçon...

« — Je ne me souviens que d'une chose, Monvel, de votre avenir, de votre fortune,. C'est pour assurer l'un et l'autre que je vous propose ce lien...

« — Oh ! je suis indigne d'un tel bonheur, repris-je ; c'est plus que je ne mérite! Votre Majesté ne peut savoir combien les chagrins que j'ai éprouvés dans ma patrie ont souvent disposé mon cœur à la défiance, à l'amer-

tume! Ce n'est pas à moi, c'est à un autre qu'appartient de droit un tel trésor. Votre Majesté trouvera facilement...

« — Non, non! voilà qui est convenu, interrompit Gustave pour couper court à mon hésitation timide, vous me promettez d'épouser ma protégée?

« J'allais dire *oui* machinalement, car il y avait dans l'accent du prince, dans ses yeux, dans son ensemble, un empire irrésistible ! Mais à l'instant où j'allais prononcer ce *oui* qui devait lier ma destinée à tout jamais, un souvenir, un nom passa sur mon cœur comme une empreinte de feu, l'air me manqua, mes genoux fléchirent, un poids affreux m'étouffait... Je portai la main sur ma poitrine... là, Désaides, je retrouvai de nouveau cette lettre datée de France; cette lettre

qui me rappelait tout un passé d'amour, de promesses solennelles, de joies d'amant et de père ! Je vis ma fille me reprochant ce que j'allais faire ; me demandant de quel droit je lui volais son nom pour le donner à une étrangère !... Un mouvement convulsif s'empara de moi : la crise était trop forte, la lutte trop vive ; je devins si pâle que le roi lui-même ouvrit la fenêtre de ce pavillon pour me faire respirer.

« — Vous m'épouvantez, Monvel ; vous souffrez... qu'avez-vous donc ?

« J'eus la force de tendre cette lettre à Sa Majesté...

« — Sire, ajoutai-je d'une voix altérée par l'émotion et la souffrance, les désirs du roi de Suède seront toujours des ordres pour son serviteur ; je suis donc prêt à faire ce qu'il

vous plaira de m'ordonner. Mais avant.....
que Sa Majesté daigne ici jeter les yeux sur
cette lettre, elle y trouvera le secret de toute
ma vie ! Et si après l'avoir lue... le roi de
Suède désire encore ce mariage... j'obéirai,
je le jure sur l'attachement que je lui ai voué
à tout jamais !

« Le roi prit la lettre que je lui présentais
d'une main tremblante ; son visage m'était
connu, il était doué pour l'ordinaire d'une
telle mobilité qu'on pouvait lire sur lui,
comme sur un cristal transparent, les plus
secrets mouvements de son âme. De temps à
autre un soupir profond, étouffé, sortait de
la poitrine de Gustave III ; il donnait les si-
gnes de la plus vive surprise, de la bonté la
plus généreuse et la plus tendre.

« Les femmes, tu le sais, sont de vraies

magiciennes dans l'art d'écrire la lettre d'amour, — celle de madame Mars produisit sur Sa Majesté un effet direct, profond.... Il la relut deux fois, et deux fois je vis qu'il s'efforçait de cacher son émotion.

« — Monvel, me dit-il enfin, vous avez raison, le mariage que je vous avais proposé est impossible.

« Je respirai comme un homme sorti de son cachot et dont les poumons s'ouvrent à un air plus libre.

« Le roi poursuivit :

« — J'ignore quels sont vos sentiments pour celle qui vous écrit cette lettre... mais je ne consentirai jamais à faire le malheur de personne, ce serait d'ailleurs porter un coup mortel à la pauvre délaissée !... Je connais l'amour, Monvel ; l'espoir est le pain de ceux

qui souffrent... Qu'elle espère donc, — vous lui reviendrez un jour, vous lui direz ce qui s'est passé entre nous... elle m'aimera peut-être comme un ami, un bienfaiteur inconnu. Rompre un lien cimenté par la douleur, jamais ! oh ! jamais ! J'ai assez souffert moi-même, assez pleuré... pour comprendre le chagrin d'un noble cœur, cher Monvel !

« Il avait dit ces mots d'un son de voix si pénétré que j'en fus moi-même remué au fond du cœur. Le respect me défendait de l'interroger; il était d'ailleurs trop visiblement ému pour que je ne me fisse pas une loi du silence. Son cœur avait-il donc été froissé par l'amour pour qu'il battît alors au souvenir d'une image douce et chère, pour qu'il compâtît à mes souffrances en se rappelant les siennes? Je contemplai ce visage dans une

douce et mélancolique rêverie... Un pur rayon de soleil venait s'arrêter sur ce front qu'il baignait de sa limpide auréole.. C'était bien Gustave, Gustave le roi moitié Suédois, moitié Français, Gustave mon hôte souverain, j'allais presque écrire *mon frère!* Dans ce regard simple et bon éclatait sa jeune et belle âme; une larme furtive roulait dans son œil attendri...

« — Monvel, reprit-il après ce moment de silence où j'eusse pu compter les battements de son cœur, Monvel, cette femme est-elle jeune?

« — Trente-six ans à peine, Sire.

« — Et... elle est belle?

« — Plus que je ne saurais vous l'exprimer.

« — L'aimez-vous?

« — Je l'ai tendrement aimée... répondis-je ; mais la Baltique nous sépare..... Une absence assez longue...

« — J'entends, et l'absence est l'ennemie de l'amour, allez-vous dire. Ah ! Monvel, Monvel, vous ne savez pas aimer !

« — C'est vrai, Sire ; mais en toutes choses n'est-il pas écrit que le roi de Suède sera mon maître ?

« — Voilà qui était écrit aussi ; prenez-y garde, vous devenez courtisan ! reprit-il avec un sourire. C'est mal, c'est très mal ; laissez cela à mes conseillers de chancellerie !

« En ce moment, ma main rencontra sur la table du pavillon un livre relié aux armes du roi : c'était un tome de Corneille dépareillé.

« — Sa Majesté veut-elle que je lui lise

un morceau ? demandai-je en feuilletant le livre ; c'est la *Clémence d'Auguste.*

« — Bravo ! Monvel, bravo ! vous voilà pris, cela ressemblera à une punition !

« Je lui lus la première scène d'Auguste, et je m'en tirai, ma foi ! assez bien. Le roi ne parlait plus de mariage ; mais, en revanche ; il me fit passer du rôle de lecteur à celui de confident. Ce fut là, Desaides, qu'il me raconta une histoire bien touchante.... celle d'une pauvre fille qu'il avait connue en Italie, et dont le portrait figure dans l'un de ses boudoirs à Stokholm... Un jour peut-être... à toi... à toi seul.,. mon meilleur ami.. j'oserai redire cette royale confidence.. à la condition, pourtant, que tu n'en feras ni une romance ni une pièce ; sans cela, je te dénonce à Sa Majesté Suédoise !

« Mon entretien avec elle finit là, grâce à son secrétaire Kellgren, qui vint la trouver au pavillon en toute hâte. Kellgren est le dieu de cet Olympe de poëtes suédois dont je te parlerai plus tard ; il a écrit avec le r i plusieurs opéras ; tu vois que je devais me retirer devant son soleil. C'est ce que je me proposais de faire en le voyant venir d'un air si affairé vers Gustave ; mais, il faut le dire, mon invincible instinct de curiosité venait de se faire jour en moi : je voulais avant de quitter le roi, à la porte de ce pavillon, savoir du moins de Sa Majesé le nom de la jeune personne qu'il me destinait. Je me hasardai à demander ce nom à Gustave.

« — Bon ! reprit le roi en souriant, encore un défaut, Monvel, vous êtes curieux ! Je

pourrais vous punir, mais décidément me voilà clément comme Auguste... de par vous, mon cher lecteur! Apprenez donc que le nom de cette jeune fille est mademoiselle Cléricourt? Elle sera à Stokholm dans huit jours.. à l'expiration de ses vacances, qu'elle passe à la campagne!

« Et cela dit, le roi prit le bras de Kellgren... »

.

La correspondance de Monvel offre ici une lacune fort naturelle. Ces huit jours, qui lui eussent paru un siècle, de son propre aveu, s'il avait vu plus tôt celle à qui le roi songeait pour lui, furent employés par notre comédien à des visites fructueuses. Ces visites avaient d'ailleurs pour lui l'attrait de la distraction. C'est ainsi qu'il se vit présenté

tout d'abord à un poète amoureux des vers et de la table, à Bellmann, esprit facile qui noyait sa muse le plus souvent dans un vidercome du Nord, Bellmann l'improvisateur, qui eût fait pâlir de notre temps Eugène de Pradel. Sa poésie bachique défraye encore, à l'heure qu'il est, les veillées de la Finlande; elle peut passer pour la paraphrase de l'ode d'Horace : *Nunc est bibendum !* Heureux le poète que chantent ainsi des lèvres humectées du jus de la taverne ; il est plus sûr de vivre que les lakistes aux strophes pleureuses, les penseurs aux rêves creux ! Comme un invité de tous les banquets, il a sa place auprès de la jeune fiancée, et dénoue sa jarretière ; il rit, il lutine, il laisse après lui le sillon joyeux de sa verve, de sa gaieté ! Bellmann fût un de ces hommes tour à tour ad-

mis au couvert de Gustave III et à la table boiteuse du paysan suédois, réchauffant partout l'enthousiasme à l'aide d'un couplet, préférant le vin du Rhin aux distinctions, la treille aux lauriers, le tablier blanc de la servante à la robe de soie de la grande dame ! L'ennui, qui plissa le front d'Hoffmann, n'eut rien de commun avec le chansonnier suédois ; au sein d'une cour occupée à scruter la philosophie de Voltaire, Bellmann eut celle de Lantara. En voyant un pareil homme, Monvel ne put s'empêcher de songer à Panard et à Collé.

Le vin que l'on buvait d'habitude à la table du roi était fort bon ; mais Bellmann, nous l'avons dit, pouvait faire autorité en cette matière : aussi Gustave se plaisait-il souvent à l'éprouver, comptant le mettre en défaut.

Bellmann buvait un soir chez Sa Majesté d'excellent vin. Cependant il s'abstenait de le louer. Le roi lui en fit servir de très médiocre.

— Voilà de bon vin ! s'écria le buveur silencieux.

— C'est du vin de mes gardes, reprit le roi, et l'autre est du vin des dieux, mon ami Bellmann !

— Je le sais, reprit Bellmann, aussi ne l'ai-je pas loué ; c'est celui-ci qui a besoin qu'on le loue !

Il s'était complu à dresser une liste de tous les souverains qui avaient proscrit le vin de leurs États. Elle commençait par Amurat et Mahomet IV. Empédocle, qui appelait le vin de *l'eau pourrie dans du bois*, figurait aussi dans cette liste.

— Je voudrais brûler tous ces gens-là, répondait Bellmann à ceux qui s'en étonnaient, et comme Empédocle a été brûlé, je compte sur lui pour les faire bien rôtir !

Il rit beaucoup d'une farce italienne que Monvel lui raconta. C'était celle d'Arlequin, où Monvel était si précieux. — Un verre de vin soutient, disait Léandre à Arlequin, c'est vrai ! — C'est faux ! répondait celui-ci ; car ce matin, monsieur, j'en ai bu un seau, et voyez, je ne puis me soutenir !

Le tonnerre tomba un jour sur le palais et s'engouffra dans les caves du roi. Le soir, au jeu de Sa Majesté, Bellmann se présenta en habit de deuil, avec des pleureuses. Il tendit un placet au roi, en demandant au roi qu'on le mît à la tête d'une enquête.

Le cercle des intimes de Gustave III devait

se ressentir de ses sympathies littéraires; Monvel y conquit bien vite l'amitié de deux hommes célèbres, celle de Kellgrenn et du comte de Gyllenborg.

Kellgren, un des poètes les plus chers à la Suède, avait d'abord été précepteur chez le général Meyerfeld; il fut ensuite nommé secrétaire du roi, et cette place, il la méritait à plus d'un titre. Versificateur charmant, il aidait Gustave dans ses pièces comme Voltaire aidait Frédéric; seulement Kellgrenn eut le bon esprit de ne pas se brouiller avec une muse couronnée. Cette collaboration soutenue profitait à tous les deux : Gustave donnait le plan, Kellgrenn écrivait; il habillait si vite la pensée royale qu'Emwalsen en était jaloux. L'influence de l'esprit français devait amener le décalque exact, scrupuleux de sa

poésie; l'épître familière, l'ode à Chloris, les rubans à la Watteau firent bien vite fureur à cette cour, occupée, à l'instar de celle de Versailles, du soin perpétuel de se distraire. Schiller, dans un prologue pour la rentrée du théâtre de Weymar, avait dit : *La vie est sérieuse, l'art est un plaisir;* mais cela se disait en Allemagne, et Gustave professait pour l'Allemagne une véritable antipathie.

Étonnez-vous donc que, dédaignant messieurs de la Comédie (*ses bons amis*), Monvel soit demeuré longtemps sur cette terre hospitalière! Entre un convive comme Bellmann et un roi comme Gustave III, le temps passe vite. Le comte de Gyllenborg, conseiller de chancellerie, avait été l'ami de Dalin(1), c'é-

(1) Olof Dalin, poëte suédois fort estimé, chancelier de la cour jusqu'à sa mort, arrivée en 1763.

tait un penseur aimable et instruit ; il voyait arriver Monvel en Suède avec bonheur, car il aimait la France en homme qui l'avait appréciée. Le comte de Gyllenborg cultivait la poésie didactique, il était de plus un conteur habile et ingénieux.

On parlait un soir de Charles XII, avant que le roi n'arrivât, dans les petits appartements de Sa Majesté, à Drottinghom, château où elle se rendait souvent, et dont l'arsenal conserve les habits du monarque tué au siége de Fredérikshall.

Ces vêtements, dont Charles XII était si fier, consistaient dans un long surtout, malpropre, de drap bleu grossier, un petit chapeau gras à trois cornes et à bords étroits,

une paire de gants encore teints de sang, et une paire de bottes à talons très hauts.

— L'une de ces bottes est sans doute celle que Charles XII menaçait d'envoyer au sénat de Suède, dit Kellgrenn, afin que ce corps délibérant en prît ses ordres jusqu'à son retour de la Turquie !

— Vous croyez railler, reprit le comte de Gyllenborg, le fait est plus sûr que celui de son chapeau, percé d'une balle, qui est devenu la source de longues et violentes disputes (1). Ce qu'il y a de certain, c'est que

(1) « La petitesse du trou dont il est percé, dit Voltaire, est une des raisons de ceux qui veulent croire qu'il périt par un assassinat. »
La fin tragique de Charles XII a été, en effet, très souvent controversée. On a écrit des volumes entiers sur la question de savoir si elle était le fruit d'une per-

l'on se fait depuis longtemps des idées absurdes de Charles XII. On veut, par exemple, qu'il se soit montré toujours d'un caractère rude et sauvage avec les femmes ; je ne citerai, pour preuve du contraire, que le trait suivant, que je tiens de bonne source :

« En décembre 1718, tandis que la batterie de Frédérikshall tirait sur la tranchée des Suédois, une jeune personne, qui regardait le roi d'une maison voisine, laissa tomber sa bague dans la rue. Charles XII l'ayant observée, lui dit : — Madame, les canons de cette place font-ils toujours autant de vacarme ? — Cela n'arrive, lui répondit la dame, que lorsque nous recevons la visite de per-

fidie ou des hasard de la guerre. (Lire la dernière page de Voltaire qui absout Siquier à ce sujet. *Hist. de Charles XII.*)

sonnages aussi célèbres que Votre Majesté ! »
Le roi parut fort sensible au compliment de
la dame. Satisfait de sa réponse, il ordonna
à l'un de ses soldats de lui rapporter sa bague. »

Le poète Lidner, à qui Gustave accorda
une si touchante protection, à laquelle il ne
répondit que par le désordre de sa conduite ;
Léopold, qui devint plus tard secrétaire du
roi, et qui composa des comédies ; le comte
de Tassin, le comte de Ruez, etc., composaient, autour du prince ami des lettres,
une pléiade choisie. Le salon de Gustave III
était une arène ouverte aux idées : on y parlait de philosophie et de lyrisme, on y contrôlait surtout Frédéric, de qui Gustave III
se montra fort peu l'ami. La fin tragique de
la malheureuse madame Nordenflycht, cette

Sapho suédoise, comme on l'appela depuis, avait jeté sur les sociétés littéraires de Stokholm une teinte de tristesse. On sait que cette femme, qui laissa des élégies aussi douces et aussi tendres que celles de Millevoye, trahie un jour par l'amant qu'elle adorait, ne trouva pas d'autres parti que de se jeter à la mer. Bien que plusieurs années eussent alors passé sur cet événement, on le racontait encore devant Monvel comme on redira longtemps l'histoire de l'intéressante *Nina*. La première fois qu'on parla de cette fin si triste devant Monvel, il se trouva mal. Il songeait peut-être aussi à celle qu'il avait abandonnée !

D'autres fois, cette cour, si facile à accueillir chaque mouvement du dix-huitième siècle, fatiguée de vers tirés au cordeau didactique

des Dorat, des Saint-Lambert, s'éprenait subitement, sur un simple caprice du roi, des folies philosophiques qui avaient cours, et dont Paris s'amusait. Si nous possédions encore Cagliostro, la Suède avait eu Swedenborg (1); si Cagliostro avait causé avec Jésus-Christ, Swedenborg avait eu des entretiens plus réels avec Charles XII. Gustave III avait-il lu son traité célèbre *De Cœlo et Inferno*; croyait-il à ses visions débitées de bonne foi; voyait-il enfin dans ce vieillard un imposteur et un philosophe? C'est ce qu'un récit qui trouvera bientôt sa place ici éclaircira pour les curieux qui peuvent nous lire. Swedenborg était mort à quatre-vingt-cinq ans, ce qui est assez l'âge des patriarches; il

(1) Mort en 1779.

laissait une secte à laquelle se rattachaient déjà les prédicateurs du magnétisme. Ses partisans jouissaient en Suède d'une parfaite tolérance ; leur nombre s'élevait à deux mille. En 1787, le prince Charles de Hesse en était membre. L'amour du merveilleux avait rejailli sur sa doctrine ; c'est ce qui encourageait sans doute les courtisans à s'occuper encore de lui après sa mort, malgré leur frivolité. La maison de cet assesseur au collége des mines était située à Stokholm, faubourg du nord (*Norrmalm*) ; son appartement, véritable laboratoire où brûlait le fourneau entouré du creuset classique, se vit conservé religieusement même après sa mort. Là, Swedenborg méditait sur ce problème immense, insoluble ; là, comme Prométhée, il espérait dérober à la nature le

plus grand, le plus intime de ses secrets! Il avait été soldat; il avait vu Charles XII dans ses jeunes et belles années; il se souvenait de cette parole fière et martiale, de ce soleil qui avait brillé, resplendi sur les glaces de la Norwége! Il avait vu l'Angleterre, l'Allemagne, la Hollande, la France, l'Italie; il avait été anobli par la reine Ulrique-Éléonore. Cagliostro écrivait à peine la langue du pays où il se proposait de faire des dupes; Swedenborg parlait purement et savamment tous les idiomes; aucune science, aucun progrès, de quelque pays qu'il fût, ne lui était étranger. Toutes les académies se le disputaient; il pouvait mourir avec la réputation d'un savant : il préféra le rôle difficile de théosophe. Au lieu d'imposer silence aux admirateurs de sa science mystique, sa mort

ne fit que les exalter; il était mort à Londres, sur le même sol où passa Cromwell, mort en regrettant sans doute de ne pas mourir sur la terre de Charles XII et des Wasa! Quand il sortit de Stokholm, à bord d'un vaisseau anglais, le soleil se levait, dit-on, au-dessus de la montagne de Moïse; Swedenborg put croire qu'un nouveau règne, un nouveau sauveur se levait aussi pour la Suède : Gustave III fut couronné roi trois mois après la mort du docteur illuminé. Cagliostro menait à Paris la vie d'un charlatan enrichi et fastueux; celle de Swedenborg fut simple, exemplaire; sa maison, sa table, son intérieur étaient modestes. Monvel fut admis à voir, à toucher de ses deux mains le fauteuil de cuir du philosophe; cela valait bien

la promenade de dévotion traditionnelle que fait à Ferney le moindre insulaire.

« La pièce où ce grand homme se tenait ordinairement, écrit dans une autre lettre Monvel à M. de Sauvigny, est encore tapissée de peintures allégoriques et mystiques; j'y ai vu la lampe à trois becs qui l'éclairait; des échantillons de divers métaux, des plantes, des curiosités du règne naturel, des feuilles de métal qui semblent n'attendre que la fusion. Le comte de Fersen, qui l'a beaucoup pratiqué, m'accompagnait dans cette visite; il m'expliquait tout, et je me croyais dans le cabinet d'un alchimiste qu'on eût brûlé aux temps premiers de la magie... Sa maison était machinée, à ce qu'on m'assure, comme les planches d'un théâtre; pour moi, j'y tremblais à chaque instant, croyant

mettre le pied sur quelque trappe. Tous les personnages des vieilles tapisseries de ce local me semblaient autant de spectres, à commencer par la reine Louise-Ulrique, dont le portrait figurait au-dessus de la cheminée. J'ai vu également un cadre où il est représenté dans l'habit de membre équestre de la noblesse....

« Ce n'était pas là un esprit superficiel, croyez-le; c'était un sage, ami de l'humanité!

.

« Que l'on compare cet homme, ajoute-t-il autre part, avec le comte de Saint-Germain, ce sera lui faire injure! J'ai vu Cagliostro avec sa tunique blanche, ses colombes et ses carafes, paisiblement assis entre un jambon et une bouteille de vin coloré : le dieu, tout

dieu qu'il était, mangeait comme un ogre. Il se disait bien obligé depuis onze cents ans, comme Saint-Germain, d'assister régulièrement au lever du soleil ; mais tout son appareil ne constituait que des jongleries d'artificier avec des pots à feu de Bengale. »

Le but d'Emmanuel Swedenborg devait frapper autrement les esprits ; ses convictions étaient profondes. Rêveur assidu, il promenait ses méditations près du lac Méler et de ses îles, sur le port rempli de vaisseaux, sur les hauteurs boisées de la montagne de Moïse. La terre des anciens scaldes avait tressailli en se voyant tout d'un coup repeuplée par lui d'apparition étranges, de légendes audacieuses. En ne tenant même aucun compte de ses doctrines, Swedenborg fut le seul poète hors ligne de cette époque

trop amie de l'esprit de France pour ne pas le copier. Les étudiants, les adeptes qui l'environnaient comme Faust aux clartés sereines de la lune, purent lire souvent d'étranges présages au ciel; le génie de la contemplation fait des miracles. Quelle fut l'âme confidente des secrets d'un pareil homme, quel abri s'était-il choisi pour les jours de l'orage? Le baron de Sylwerheim, nous dit M. le vicomte de Beaumont-Vassy dans un livre qui lui fait honneur (1), a laissé dans des papiers trouvés à sa mort un portrait de la femme aimée par Swedenborg :

« Elle n'était, dit-il, ni fort jeune, ni fort belle, mais elle possédait au plus haut degré le charme féminin : une taille élancée, une

(1) *Swedenborg, ou Stocklom en* 1765.

physionnomie souffrante. Elle sentait vivement, avait un esprit simple et était la confidente de tous les secrets de Swedenborg, »

Les intimes du roi aimaient souvent à parler de ce grand révélateur du monde invisible : il faut, à certaines heures, des sujets de conversation tout créés ; Marmontel les appelait *des bons amis qui ne manquent jamais au besoin.*

Or, ce soir-là, comme on venait de parler, dans le cercle du roi, de Swedenborg le grand docteur, on continua à ne s'occuper que de choses merveilleuses.

M. de Norberg, neveu d'un vieux capitaine qui avait fait la guerre avec Charles XII, croyait beaucoup aux illuminés, aux rose-croix, partant à Cagliostro et à ses adeptes. Il interrogea Monvel sur cet homme merveil-

leux; la lettre du comte de Mirabeau (1) venait de paraître; elle avait fait sensation. Cet autre professeur des sciences occultes, ce grand Albert des salons, ce comte de Fienix si diversement jugé, défraya la conversation au point qu'on ne fit guère attention à l'horloge du salon royal qui déjà sonnait minuit.

Minuit! ce nombre fatidique qui appelle les visions des fantômes; minuit! l'heure sacramentelle des amants, des romanciers et des voleurs! Le roi semblait absorbé, il n'écoutait guère qu'avec distraction et embarras.

— J'ai toujours cru aux choses surnatu-

(1) Lettre du comte de Mirabeau à M... sur MM. Cagliostro et Lavater. Berlin, chez François de Larde, 1786; imprimé de 75 pages.

relles, disait M. de Norberg. Me trouvant en 1791 à Berlin, j'y fus témoin des miracles d'un certain homme qu'on appelait le *Docteur de la Lune*. C'était un fabricant de bas de laine nommé Weisleder, qui guérissait toutes sortes de maux ostensibles en les présentant aux rayons de la lune, et en murmurant des prières. L'influence de cet astre me paraissait au moins douteuse; cependant ce nouveau docteur était si couru, que pendant les trois jours de la nouvelle lune de chaque mois (c'était à ce temps qu'il bornait ses prodiges), il recevait à peu près mille personnes par jour, depuis quatre heures après midi jusqu'à minuit. Les hommes et les femmes du premier rang ne dédaignaient pas de se trouver dans ces assemblées. Weisleder n'acceptait pas d'argent, mais sa femme, qui possédait son

secret, et qui, à l'exemple de Serafina Feliciani (la femme de Cagliostro), guérissait les dames, n'en refusait pas; même à la fin on ne pouvait pénétrer chez le docteur qu'avec un billet contenant au moins deux gros (environ six sous de France).

— Voilà qui est merveilleusement imaginé, reprit Kellgrenn d'un air narquois; mais ce que vous ignorez peut-être, monsieur de Norberg, c'est que le collége supérieur de médecine de Berlin chargea le docteur de cette ville, M. Pyl, médecin très estimé, de faire des recherches sur les personnes qui prétendaient avoir été guéries par la lune. Le résultat fut que la plupart des gens qui avaient confié leurs fractures au docteur étaient mortes des suites de leur crédulité, et pour avoir négligé leur mal; ceux que

M. Pyl trouva bien portants n'avaient jamais eu de vrais maux, et leur imagination seule avait été guérie. La police de Berlin eut la sagesse de ne rien faire pour empêcher les succès et les essais du *Docteur de la Lune*. Elle plaça seulement des sentinelles à la porte de sa maison, pour prévenir le désordre. Cette tolérance fit plus contre Weisleder que toutes les rigueurs possibles : on l'oublia.

— Et c'était prudemment vu, reprit Gustave ; mais ne vous advint-il pas, à vous-même, Kellgrenn, quelque chose d'étrange avec ce docteur?

— Sans doute, et je crois avoir conté déjà une fois à Sa Majesté...

— Redites-moi cette histoire ; elle a peut-

être quelque analogie avec le rêve qui me préoccupe.

Chacun regarda Gustave d'un air étonné ; Monvel surtout, qui était, on l'a pu voir, superstitieux à ses heures.

—Contez-nous d'abord votre histoire, mon cher, dit le roi à Kellgrenn.

— J'obéis à Votre Majesté, reprit celui-ci ; je ne passe guère pour être ami des choses surnaturelles : Bellmann, qui m'écoute, peut l'attester ; mais ce qui m'arriva à Berlin avec ce Weisleder surpasse toute croyance.

— Voyons cela, reprirent curieusement les familiers du cercle du roi.

—J'ai toujours été d'une constitution très faible, reprit Kellgrenn (1), et par cette raison

(1) Il succomba au travail, et mourut à la fleur de son âge, le 12 avril 1795.

je me suis toujours montré assez accessible aux médecins. L'existence, on l'a dit, est une pendule qu'ils avancent souvent, ne pouvant plus la retarder; malgré cet aphorisme dirigé contre Esculape, j'eus recours plus d'une fois à ses prescriptions. Je souffrais beaucoup d'une ancienne chute de cheval que je fis au retour de l'université d'Abo; on me persuada, comme je devais passer par Berlin, d'avoir recours à Weisleder. Je lui fus présenté à la nouvelle lune, en compagnie d'une foule de personnes. Le Docteur de la Lune murmura sur mon genou malade quelques paroles insignifiantes; j'étais resté le dernier avec Rosenstein, qui ne se gênait guère pour rire de Weisleder à deux pas de lui. Nous nous trouvions sur une plate-forme où tombaient alors d'aplomb les

rayons de la lune. Tout d'un coup je vois Rosenstein fuir avec vitesse ; un serpent énorme, sorti de la crevasse de cette tour en ruines, le poursuivait.

— Ne craignez rien, reprit tranquillement Weisleder, ce serpent est mon ami... A ce titre seulement, il a dû poursuivre cet incrédule visiteur qui vous accompagne.

Et, tirant de sa poche un petit sifflet d'ivoire, il modula bientôt sur lui un air bizarre, qui fit rebrousser chemin au reptile. Le serpent, sur un geste du docteur, se réfugia dans les pierres à demi croulées de la plate-forme; Weisleder apporta à l'entrée du trou un amas de briques, et nous pûmes causer plus tranquillement.

J'étais irrité de cette jonglerie, d'autant plus que j'entendais retentir encore dans la

cour de ce manoir délabré le pas du pauvre Rosenstein.

Arrivé de la veille à Berlin, il me paraissait impossible que Weisleder pût savoir mon nom ; il m'en régala pourtant tout au long, en me demandant des nouvelles de Sa Majesté Gustave III.

— Monsieur le secrétaire du roi, ajouta-t-il en me quittant, Dieu veuille que la Suède aille un jour aussi bien que votre jambe ira dans peu !

Et, comme je le regardais attentivement, il ajouta :

— Vous mourrez, monsieur Kellgrenn, trois ans avant Sa Majesté le roi Gustave !

— Si l'on mesure l'étendue des jours réservés au roi sur son génie et sur ses bien-

faits, répondis-je, je ne me plains pas, docteur : je vivrai longtemps !

Là-dessus je le quittai.

Malgré le trait courtisanesque lancé par Kellgrenn comme correctif à la fin de cette histoire, Gustave III était devenu soucieux, au point que chacun le remarqua. Ce qu'il y a de non moins étrange, c'est qu'à peu de chose près la prédiction de Weisleder reçut plus tard sa confirmation.

Sans tirer aucune induction de cette anecdote, celle qui suit, et qui fut contée à Monvel lui-même, qui se plaisait souvent à la répéter, prouverait que Gustave reçut, quelque temps avant sa mort, un avertissement non moins lugubre et aussi vrai.

L'armurier du palais était venu un matin, selon Monvel, trouver Gustave III dans son

cabinet, au moment où le roi se faisait lire une tragédie par son lecteur ordinaire. Il lui avait apporté différentes armes ; il allait sortir, quand le roi crut voir une boîte à pistolets sous son bras.

Gustave III demanda à qui l'armurier portait ces armes.

— A un gentilhomme suédois, enseigne des gardes de Sa Majesté, répondit l'armurier ; son nom est Ankarstroem.

Le roi ouvrit sa boîte et toucha les pistolets.

— Mauvaises armes, reprit-il, canon trop court, gâchette rude. Et qui les a fabriquées ?

L'armurier lut un nom allemand sur le canon.

Six jours avant ceci, un enseigne des gardes s'était tué volontairement. Gustave

savait Ankarstroem d'un caractère ardent et presque sauvage, il manifesta quelque crainte au sujet de l'emploi qu'il pourrait faire de ces armes.

— Sire, c'est un cadeau, reprit l'armurier, un cadeau que votre enseigne fait à un de ses amis qui est à Gefle.

Le roi n'en demanda pas davantage, l'armurier sortit.

.

A quelque temps de là, le roi fit venir Monvel pour le consulter sur des vers français qu'il venait de faire. Monvel trouva Gustave III singulièrement pâle ; il se contenta de répondre à son lecteur lui qui demandait des nouvelles de sa nuit :

— Ma nuit a été mauvaise.

Monvel n'osa demander le *pourquoi* ; il

examina les vers de Sa Majesté, le roi n'apportait à ses remarques qu'une attention distraite.

— J'ennuie, je le crains, Votre Majesté, dit Monvel timidement. Les lois du sévère Boileau n'ont rien de fort effrayant; si du moins elles avaient le pouvoir de vous endormir!

— Dormir! reprit le roi d'un air accablé, dormir! oh! je le vois bien, désormais c'est impossible!

— Impossible!

— Ecoutez, Monvel, dit Gustave en lui prenant affectueusement la main, écoutez une chose que nul n'entendra, excepté vous.

Monvel se rapprocha du roi avec une émotion involontaire; les lèvres de Gustave étaient agitées par un mouvement fébrile,

sa main tremblait dans la main de son lecteur, et des éclairs sombres jaillissaient de sa prunelle.

— C'est lui! c'est lui! s'écria-t-il tout à coup en ayant l'air de suivre alors dans l'espace quelque fantôme invisible.

— Qui? lui! demanda Monvel effrayé et ne trouvant autour de lui que le vide.

— Lui, Monvel, répéta Gustave; lui que j'ai vu déjà une fois pendant la diète de 1778 (1) au pied de mon lit. Vous ne le voyez pas? Tenez! il a un pistolet, et il tient un masque!

Et le doigt de Gustave, étendu vers la tapisserie du cabinet, suivait l'étrange vision.

— Cet homme continua-t-il, en retom-

(1) Cette diète se termina, on le sait, d'une façon assez orageuse.

bant accablé sur un siége que Monvel lui présenta, cet homme m'a parlé deux fois à travers ce masque de velours... Est-ce Eric Wasa (1), massacré par Christian ? est-ce l'assassin inconnu de Charles XII ? Dieu seul le sait ; mais il m'a, cette nuit encore, répété les mêmes paroles :

« Roi Gustave, songe à ton salut éternel ; nous sommes trois ! »

Et là dessus, il s'est abîmé dans la muraille, au son d'une bruyante musique !...

. .

On lit, dans Charles Nodier (2), au sujet de Pichegru :

« La destinée que lui avait prédite Eisen-

(1) Père de Gustave I^{er}.

(2) *Souvenirs de la Révolution*, ch. II.

berg, en allant à la mort, ne s'est que trop réalisée....

« Je donne, pour ce qu'elle vaut, l'historiette suivante avec toutes ses inductions; mais je crois qu'on ne s'étonnera pas que je m'en sois souvenu une dizaine d'années après. Puisse-t-elle absoudre la mémoire de Napoléon du plus lâche et du plus odieux des assassinats!

« Je portais ordinairement, comme Pichegru, une cravate noire serrée au cou de très près, par opposition aux *merveilleux* de la ville qui avaient adopté à l'envi, d'une manière toute courtisanesque, la cravate volumineuse du proconsul; et comme j'avais aussi un penchant naturel à la flatterie, car j'ai toujours volontiers flatté ceux que j'aime, je m'étais étudié à l'attacher comme lui d'un

seul nœud sur la droite, méthode peu coquette, à la vérité, et que je conserve aujourd'hui sans la moindre prétention.

« Une nuit, comme je dormais péniblement, et tourmenté sans doute par quelque fâcheux cauchemar, je sentis tout d'un coup une main se glisser dans ce nœud, en relâcher le lien et relever ma tête qui s'était appuyée sur le plancher dans l'agitation de mon sommeil. J'étais éveillé. « C'est vous, général ? m'écriai-je ; avez-vous besoin de moi ? — Non, répondit Pichegru, c'est toi qui avais besoin de moi. Tu souffrais et tu te plaignais, je n'ai pas eu de peine à en connaître le motif. *Quand on porte comme nous une cravate serrée,* il faut avoir soin de lui donner du jeu avant de s'endormir ; je t'expliquerai une autre fois comment l'oubli de

cette précaution peut être suivi d'apoplexie et de mort subite.

« Je pressai sa noble main sur mes lèvres et je me rendormis. »

Ces quelques lignes donnent assez créance à cette singulière vision de Gustave III, dont Monvel ne crut devoir raconter les détails au foyer même de la Montansier qu'au moment où il apprit la mort de ce prince.

. .

Le vaisseau qui rapportait en 1788 Monvel en France ramenait aussi sa nouvelle famille, sa femme avec ses parents, et les deux enfants qu'il avait eus en Suède.

Le fils de Monvel (Théodore) fut tué au siége de Sarragosse, et mademoiselle José-

phine Monvel, sa fille, devint en France l'épouse d'un médecin.

Cette personne charmante, pour laquelle Hippolyte Mars, dès l'âge de dix ans, se prit d'une tendre amitié, partagea jusqu'à sa mort l'intimité de la célèbre actrice.

Monvel avait été anobli en Suède par Gustave III.

En serrant la main de son lecteur bienaimé, le roi de Suède ne pouvait guère prévoir l'horrible fin qui lui était réservée à lui-même quatre ans après ! Il venait de retourner dans sa capitale après s'être transporté à Gothenbourg ; sa rentrée dans ses États s'était vue marquée par des fêtes. Stokholm entière fut illuminée, plusieurs bourgeois s'attelèrent d'eux-mêmes à la voiture du monarque. Les odes de ses poètes favoris,

l'élan du peuple, et surtout la conscience de ses bienfaits, tout devait rassurer Gustave III, tout lui présageait une longue durée de règne.

Mais s'il ne faut qu'une nuit pour dresser un échafaud, il n'en faut qu'une aussi pour élever le parquet d'une salle de bal; c'était le tumulte d'une fête qui devait couvrir le bruit du pistolet d'Ankarstroem !

III.

Coup-d'œil sur Paris de 1788 à 1789. — Les acteurs de la rue. — Éclipse des salons. — Étonnements d'un banni. — Situation de la Comédie. — Monvel refusé. — Le neveu de maître Gervais. — Beau trait de Molé. — Valville et Monvel. — Versailles. — Mademoiselle Montansier. — Les Flacons magiques. — Un père malheureux. — Désaides. — Une collaboration. — L'ariette et le chasseur. — Le portefeuille. — Une indiscrétion d'ami.

Enfin Monvel revoyait Paris !

Ce Paris tant de fois regretté par lui à Stockholm, et qui certes était bien fait pour étonner un homme sortant du paisible et gothique cérémonial d'une cour dont le

maître s'occupait de vers, d'opéras et de ballets, tout en ayant l'œil sur les délibérations de la diète.

Le Paris d'alors, le Paris fiévreux et convulsif de 88 à 89, le Paris de Mirabeau et de la Bastille !

Dès le mois d'août 1783, M. de Brienne, quittant le ministère, était parti pour Rome, afin de recevoir des mains du pape le chapeau de cardinal, demandé à Sa Sainteté par Louis XVI. L'archevêque de Sens avait été remplacé par M. Necker. La première chose que remarqua Monvel à Paris, ce fut une gravure représentant une femme ; dans le sein de cette femme un prêtre donnait un coup de poignard. Le sang qui en jaillissait lui formait un chapeau de cardinal. Monvel

demanda le nom de cette victime, on lui répondit que c'était la France ; et il put entendre, en même temps, les cris de l'émeute, promenant ses fureurs à la place Dauphine; des gens du peuple y brûlaient un mannequin décoré de la mître et des insignes de l'épiscopat.

M. de Lamoignon, qui avait quitté le ministère de la justice, n'était pas mieux traité; il se retira dans sa terre, où il mourut subitement. On répandit le bruit qu'il s'y était brûlé la cervelle pour ses dettes, et que le pape, aussi touché de son accident que de celui de M. de Brienne, ferait présent au premier d'un chapeau vert, et au second d'un parachute écarlate.

Si la révolution prenait déjà partout droit de cité; si la menace et le pamphlet levaient le front, que dut penser Monvel du théâtre

même, devant ce Paris en tumulte? Frappé au cœur dans ce qu'il avait de plus distinctif, sa frivolité, l'esprit français, travaillé par d'ardents rénovateurs, avait vu couper ses ailes; on le tenait en laisse avec les grands mots de *nationalité* et de *réforme*. Sa prédilection pour tout ce qui touchait les idées nouvelles éclatait en révoltes de mille espèces.

Le théâtre ne pouvait ignorer qu'il avait tous les moyens d'expression; Beaumarchais, le premier, lui avait montré à s'en servir; il méditait lentement une voie d'agression inévitable. Un drame inouï, terrible, s'élaborait; le temps approchait où Chénier, en faisant imprimer sa tragédie de *Charles IX* (1), y joindrait un *Essai sur la liberté du théâtre*. Les débuts de Robespierre com-

(1) Jouée en 1789.

me avocat avaient eu lieu en 1784 (1); Robespierre plaidait à Arras pour un procès de *paratonnerre*, bizarre procès, dirent plus tard ses amis, pour un homme qui allait bientôt lui-même manier la foudre! Beaumarchais habitait son hôtel, et cet hôtel était vis-à-vis de cette même Bastille qui devait crouler plus tard devant lui!

Les véritables acteurs étaient dans la rue, vaste arène ouverte à des agioteurs plus dangereux que ceux de Law, agioteurs d'idées, de phrases, d'utopismes, nouveaux équilibristes, qui se vantaient de faire tourner l'axe du monde, de combler la dette nationale et de chasser la famine, montrant d'un côté une main vide au peuple, pendant que de l'autre ils jetaient du pain dans

(1) V. Bachaumont, tome XXIII, p. 44.

les filets de Saint-Cloud, afin de faire croire à la misère et de tirer parti d'une insurrection. Où courir, où ne pas courir au milieu de cette effervescence populaire? à quel médecin se confier, sur quels hommes fonder un plan de rénovation et de salut?

— Mais, se serait alors demandé un étranger épris de l'art et des lettres, — qu'est donc devenue cette société française, qui se réunissait à jour fixe dans les salons ingénieusement splendides de madame du Deffant et de mademoiselle de l'Espinasse, sous les règnes de Louis XV et de Louis XVI? Ces sortes d'assemblées avaient duré près de cinquante ans (1), et l'Angleterre avait possédé moins de temps lady Montague et mistress Vesey. En transportant son salon à Ferney,

(1) De 1725 à 1775 et 1780.

Voltaire fut un égoïste; Diderot n'aima que sa chambre, Jean-Jacques des forêts aux ombres profondes; et tous ces hommes, en se choisissant la solitude pour maîtresse, ne déclaraient-ils pas aux salons la plus opiniâtre des guerres? Les salons une fois fermés, l'esprit dut errer comme un proscrit de porte en porte, mendiant à Versailles, hardi ou ténébreux dans Paris, jusqu'au jour où il descendit dans la rue avec son manteau troué, son impatience et ses rancunes. Dès lors plus d'entraves, plus de ménagements, de contrainte; la cour, le parlement, le clergé, tout ce que le neveu de Rameau frondait à voix basse, *piano*, sur son archet, sera bravé, chanté et tympanisé à grand orchestre. Ce sera l'histoire des sauvages de l'Orénoque que l'histoire de cette liberté glou-

tonne et hâtive; le rhum enivre d'abord ces palais inaccoutumés à la boisson, puis il rend bientôt les buveurs frénétiques et furieux !

Et c'est ainsi que l'ex-lecteur de Sa Majesté le roi de Suède retrouva la capitale de la France, à la veille d'une catastrophe. Différents clubs s'étaient organisés, on parlait déjà d'y jouer des tragédies patriotiques; les tailleurs, les perruquiers, les garçons marchands voulaient être des héros. On était bien revenu des chevaliers, des marquis, des petits-maîtres ! En vérité, Monvel n'en put croire d'abord ses yeux. Il courut au Théâtre-Français, ne fût-ce que pour voir s'il était encore à sa même place; le Théâtre-Français siégeait encore au faubourg Saint-Germain, mais tout annonçait chez lui une désorganisation prochaine. Il avait

des orateurs, des démagogues et des opposants : on y parlait abus, constitution, principes. Le foyer était devenu un vaste champ clos, seulement l'esprit public y avait remplacé l'esprit. Plus d'un conspirait à la sourdine, comme Dugazon, et cherchait à prendre un rôle dans les prochaines saturnales. L'enthousiasme pour tout ce qui était nouveau tournait les têtes. Fabre d'Eglantine eût pu détrôner Molière en certains moments; on voyait déjà poindre l'aurore littéraire de madame Olympe de Gouges; quelle royauté nouvelle pour l'art ! ! ! Talma prenait le forum trop à cœur pour que, jeune encore, il ne s'éprît point de cette tragédie menaçante, la tragédie populaire. Cependant il se trouvait encore des jours dans ces tristes temps où l'on plaisan-

tait comme aux beaux jours de M. de Bièvre.

« Quand le mot d'aristocrate, dit Fleury(1), vint à être créé, nous nommâmes bien vite Dugazon *Aristocrâne;* Molé, qui ne savait trop s'il serait blanc ou noir, *Aristopie*, et notre brave Larochelle, qui ne parlait jamais politique sans changer deux fois de mouchoir de poche, *Aristocrache*. »

Cette logomachie nouvelle, cette syntaxe révolutionnaire effrayait pourtant les *anciens* de la Comédie. Quand Monvel, avec ses fourrures de Suède, son titre de *lecteur*, et son air dalécarlien, se représenta devant eux, ils crurent voir Gustave Wasa, et lui tendirent la main de bon cœur; celui-là du moins parlait leur langue! Mais les fanati-

(1) Mémoires de Fleury, t IV. p. 62.

ques, les *nouveaux*, de quel air le revirent-ils? Monvel anobli, Monvel ami d'une tête couronnée! Ces langues ardentes travaillèrent le comité, qui de son côté invoqua la sévérité de ses réglements. Le Théâtre-Français devait y tenir, car il tenait aussi à conserver ses priviléges; un artiste comme Monvel se vit donc forcé de ne point rentrer dans le sein de cette ingrate patrie, de son théâtre français! Vainement Dazincourt, Raucourt et Contat prirent sa défense, ce furent, hélas! les seules voix qui l'appuyèrent. Le Théâtre-Français, autour duquel, en vertu d'une loi promulguée plus tard (1), allaient se grouper en foule les théâtres secondaires, ne res-

(1) Loi du 13 ljanvier 1791, décret sur la liberté des théâtres.

semblait pas mal à la république de Venise faisant eau de toutes parts. Le temps approchait où, lassés de la tyrannie, les jeunes auteurs et les mécontents formeraient pour le détruire une nouvelle ligue ; la guerre ntestine était déjà dans le camp de ces farouches pachas. Joignez à ceci, comme on l'a fort bien observé, que la Comédie en masse était jeune ; qu'après Molé, Dazincourt et Dugazon, Fleury se trouvait son doyen et n'avait pas quarante ans ; que sur trente-six comédiens dont se composait la troupe, on comptait neuf femmes jeunes, jolies, rieuses, et qui, à la rigueur, auraient pu faire encore quelques années de couvent (1), et dites si dans cette maison de Molière, exposée de

(1) Mémoires de Fleury, t. IV, p. 64.

toutes parts aux attaques, à la ruine, il y avait un ensemble assez solennel et assez dominant pour la défendre ?

« Vers le milieu de l'année 1789, une reprise d'une comédie de Destouches (l'*Ambitieux* ou l'*Indiscret*) obtint un succès de première représentation, tout cela parce qu'il se trouvait dans cette comédie un ministre honnête homme ; on y découvrit une sorte d'application au retour de M. Necker (1). »

Ce ne fut qu'au *Charles IX* de Chénier que la révolution se dessina, et il y avait deux ans que Monvel était en France ! Ce retour, ne l'oublions pas, eut lieu en 1788. Les articles biographiques qui font partir brusquement Monvel de France, en ajoutant que

(2) Histoire philosophique et littéraire du Théâtre-Français, par H. Lucas, p. 305.

son départ fut ordonné par la haute police, n'ont pas plus de fidélité que ceux qui assignent à 1786 son retour à Paris. Nous nous bornerons à citer à ce sujet la date précise de 1788, date donnée par madame Fusil, qui a connu particulièrement mademoiselle Mars et son père (1).

Voilà donc Monvel banni de ce même théâtre où il avait joué *Séide* et *Xipharès* avec autant de chaleur et peut-être plus d'art que son chef d'emploi ; voilà l'homme qui s'était cru en droit, à la mort de Lekain, de réclamer les premiers rôles, froissé tout à coup dans son amour-propre légitime, exilé, rayé de la Comédie-Française ! Que faire, que devenir, quelle chance tenter

(1) Notice sur mademoiselle Mars.

après un coup si terrible, et que son orgueil dut en souffrir! Monvel quittait un pays où les enchantements se succédaient, où la politesse souveraine du maître lui avait rappelé bien souvent celle de la cour de France, à Versailles, à Trianon! Sa première visite avait été pour ses anciens frères; combien il se repentit de les avoir cru accessibles et oublieux! — « Décidément, écrivait-il à l'un de ses amis de Suède(1), j'avais tort de penser que les comédiens manquassent de mémoire; ceux-là ne m'ont pas pardonné! »

Le ressentiment de Monvel contre la Comédie était en partie injuste. Les réglements de la société étaient précis; un seul homme, vis-à-vis d'eux, menaça de donner sa dé-

(1) Le comte de Fersen.

mission si Monvel ne rentraitpas, et cet homme ce fut Molé.

Nous tenons de feu M. le comte Beugnot lui-même (1) l'anecdote suivante, qui prouve à quel point ces deux rivaux s'aimèrent et s'estimèrent toujours.

Molé, l'ancien ennemi de Monvel, et qui jouait le rôle principal dans l'*Amant bourru*, s'était déjà réconcilié une fois, à la première représentation de cette pièce. Au retour de Monvel, quand celui-ci revint de Suède, il ne montra pas moins d'élan et de générosité.

Un matin, après déjeûner, Molé rangeait des livres dans son cabinet, quand on lui annonce tout d'un coup un brave fermier de

(1) Ancien ministre.

la Beauce, qui venait lui apporter son terme de la Saint-Jean.

— Faites entrer, dit Molé à son domestique.

Molé était au haut d'une petite échelle d'acajou, époussetant lui-même je ne sais quel bouquin; il ne se dérangea pas.

— C'est vous, maître Jean, dit-il à un paysan en grosse veste et son chapeau sur les yeux, qui déposa sur son bureau une sacoche assez lourde.

—C'est moi, m'sieu Molet, Jean, son n'veu. V'là vos farmages, not' maître! n' faut pas qu' ça vous chêne, mais j' v'nons de ben loin, ben loin !

Molé s'apprêtait à descendre de son échelle.

— Queuque vous faites donc? restez-là, morgué! continua le villageois; ast-ce qu'on

s' dérange pour son farmier? J' vous apportons là d' bons noyaux d'écus, tatigué! et, tenais, itou une lette à vot' adresse!

— C'est bon, pose-la sur mon bureau et verse-toi une rasade de ce bon vin.

La nappe était encore mise, Molé venait de déjeuner avec un ami; le fermier secoua la bouteille, il remplit le verre de Molé, ensuite le sien.

— Parguenne, m'sieu Molet, j'aspérons bian que nous n' boirons pas seuls. V'là un vin de mine agriable, allais; croyais-vous que j' n'osons l' boire sans vous? Rian n'est pus vrai.

— Bois, bois toujours, dit Molé, qui ne s'embarrassait guère de faire attendre maître Jean et continuait à ranger ses livres en tournant le dos au rustre.

— M'sieu Molet, laissez-moi c'te joie, pardi! Allais, allais, on sait bian que vous n'êtes pas fiar! Si vous veniais cheux nous, j' vous coucherions dans eun lit qui est dans not' gregnier, un biau lit ; quand ce serait pour le roi, laissais faire, il y taperait de l'œil!

— Laisse-moi donc un peu, je suis à toi dans l'instant!

— Vous avais raison. Qu' c'est biau ça les livres! Je leur préfaire c'pendant eune bonne omelette mis sur d' la cendre chaude... J'en ons fait eune l'aut' jour à m'sieu Monvel, et y s'en relichait les doigts.

— Monvel, dis-tu? tu connais Monvel?

— Hé donc, pourquoi point? I gnia pus d'un mois il est v'nu manger à la ferme, j' l'ons débarrassé de ses guêtres, c'est un

bian brave homme ! A c't heure-ci, c'est drôle ! il est tout triste... On dit qu'ils ne le pernent plus chez eux, à la Comaidie... Comme si un sac de farine de plus avec queuques autres dans not' cour, ça f'rait grand mal ! Vous m'excuserais, m'sieu, mais j'aimais ben cet homme-là !

Molé avait quitté ses livres, il était redescendu vite et vite de son échelle... Tout d'un coup il tombe dans les bras du fermier, il lui arrache son grand feutre et le serre longtemps contre sa poitrine.

— Monvel, cher Monvel !

C'était la première fois qu'ils se revoyaient après une absence aussi prolongée.

Monvel était, après Sedaine, l'homme qui savait le mieux prêter au patois de nos paysans des grâces piquantes; il les imitait à

s'y méprendre; nul ne réussissait plus que lui à organiser ces parties curieuses de Chantilly, où il jouait les villageois avec Laujon. Le prince de Condé excellait, comme Monvel, à ces *paysaneries* (1).

L'entrevue fut longue; on parla d'abord de la Suède, puis du théâtre. Monvel ne s'était pas encore présenté au comité, il n'avait fait que lui écrire.

La réponse avait été longtemps méditée; mais alors Molé se trouvait souffrant, il n'avait pu prendre part à ces délibérations.

Tout d'un coup Monvel le voit prendre sa canne et son chapeau ; il s'élance de l'appartement, le laissant seul dans son accoutrement villageois.

(1) *Blaise et Babet* et la *Suite des Trois Fermiers* prouvent assez combien Monvel entendait ce genre.

L'appartement de Molé était celui d'un véritable petit-maître; la cour et la ville l'avaient enrichi complaisamment et tour à tour. Un portrait délicieusement coquet l'y représentait dans le personnage d'un jeune officier, rôle qu'il avait rempli dans *Heureusement*, comédie de Rochon de Chabannes. Dans un autre cadre suspendu près de son lit, il n'avait pas rougi de se faire peindre lui-même, la figure pâle, le teint altéré, dictant lui-même, pour Paris entier, un bulletin de sa nuit au docteur ordinaire. Les vins les plus exquis, les fleurs les plus rares, les analeptiques les plus recherchés lui avaient été envoyés pendant sa convalescence, où la cour et le roi lui-même lui prodiguaient de riches présents (1).

(1) 1766.

Bien qu'il eût passé alors la cinquantaine, c'était toujours l'élégant marquis du *Cercle*, l'homme au jeu brillant que le fils de famille prodigue et cité tenait à prendre pour modèle. Cependant son répertoire s'était agrandi, à la mort de Lekain et de Bellecour : jusque-là il n'avait encore joué dans les pièces anciennes des deux genres que des rôles de second ordre ; la tragédie lui paraissant une fatigue, il avait pris les premiers rôles de la comédie. Arrivé à l'époque de la Révolution, il en embrassait déjà les principes ; sans être aussi exagéré alors que Dugazon, il sacrifiait déjà aux idées du jour. La surprise de Monvel fut assez grande en entendant le marquis de Moncade lui parler de M. Necker et de Cazalès. Mais aussi sa gratitude fut vivement excitée, au récit

que Molé lui fit à son tour de la démarche tentée par lui auprès de ses camarades Madame Vestris seule était descendue dans la lice armée en guerre, c'est-à-dire armée du code théâtral, et malgré Molé, malgré l'offre formelle et généreuse de sa démission, le comité avait passé outre !

Le *fermier Jean* se consola de cette ingratitude ou de cette rigueur avec le vin de Molé son maître; on devisa ce soir-là comme on put. Molé se montra charmant et plein de sollicitude pour son ami.

— Nous trouverons bien moyen de te faire réparer le temps perdu, dit-il à Monvel; je n'ose te dire de recourir au roi où aux princes, ils trouvent tous Gustave par trop philosophe; d'ailleurs le moment approche où

ils ne sont pas trop sûrs eux-mêmes de rester dans leur emploi!

Molé voulut voir ce que contenait le sac du fermier Jean : c'étaient de simples pierres ; tous deux se prirent à s'en moquer à qui mieux mieux.

— Voilà de quoi bâtir un théâtre nouveau, dit Molé, tu pourras te venger un jour de la Comédie-Française!

Molé croyait plaisanter, et cependant le temps n'était pas si loin où la salle de la rue de Richelieu, que le duc d'Orléans fit bâtir, serait donné à MM. Gaillard et Dorfeuil ; Monvel, recherché bien vite par eux, devait en faire partie.

Mais n'anticipons pas sur les événements, et suivons chaque détail de cette lutte si intéressante d'un homme qui, en rentrant en

France, n'y devait rencontrer que les rebuts et l'infortune.

Monvel ramenait avec lui une charmante femme; mais cette femme, comment l'établir sur le pied qu'il espérait? La pension que recevait Monvel de Gustave III ne dépassait pas le chiffre alloué à Cléricourt : elle avait dû passer par la filière du trésor suédois; elle était trop mince pour le comédien chargé d'une nouvelle famille. Molé partagea généreusement quelques mois avec son ami, son ancien double; puis, le temps vint où Molé lui-même, malgré ses deux pensions, l'une de la cour, l'autre de la comédie, se trouva gêné; ce fut l'instant que Monvel choisit pour lui faire savoir qu'il était au-dessus de ses affaires : c'était pourtant une pure délicatesse,

il cherchait alors de tous côtés un engagement.

Sur ces entrefaites, il rencontra un jour Valville à Versailles, cette ville où mademoiselle Mars devait plus tard se retirer elle-même quelque temps (1), Versailles, le premier théâtre où elle joua ses petits rôles d'enfant, et où mademoiselle Montansier dirigeait elle-même alors un établissement scénique (2). La rencontre de Valville et de Monvel fut curieuse. Monvel était seul ; il tournait le coin de la chapelle, et se disposait à entrer dans les jardins, quand il se vit face à face de son ami. Il y eut d'abord entre eux un échange de politesses et d'attentions em-

(1) Mademoiselle Mars posséda en effet, à Versailles, deux maisons qu'elle y allait voir et qu'elle habita.

(2) Après avoir eu la direction des théâtres du Havre

barrassées. Valville n'ignorait pas plus que madame Mars le mariage de Monvel. Dès ce moment aussi elle avait résolu de ne plus le voir. Seulement, avait-elle dit à Valville, je ne serai point assez cruelle et assez injuste pour le priver d'Hippolyte, je lui enverrai sa fille de temps en temps.

La pauvre femme avait ajouté :

— J'ai trop éprouvé par moi-même, mon cher Valville, combien il est affreux de ne pouvoir embrasser sa fille !

Ainsi, avait-elle dit, en apprenant cette nouvelle qui la concernait ; mais bientôt le

et de Rouen, mademoiselle Montansier était en effet, au moment de la Révolution, à la tête d'un grand établissement à Versailles. Prévoyant bien que le déplacement de la cour lui serait très préjudiciable, elle acheta, dès 1789, au Palais-Royal, la salle occupée avant par les Beaujolais.

chagrin et le dépit s'en mêlèrent : elle ne s'était pas hâtée d'envoyer l'enfant à Monvel.

Ce jour-là même, Monvel ne se doutait guère qu'elle était accourue de son côté à Versailles avec Valville, pour voir la petite Hippolyte jouer en cette royale cité déjà si morne, si triste, un de ces bouts de rôles d'enfant par lesquels mademoiselle Mars débuta, même avant de préluder à ceux de *Louison* et de *Clistorel.*

Valville accompagnait madame Mars dans cette excursion; il l'avait laissée à la *Cloche d'Or,* hôtel alors situé tout proche des Écuries.

Monvel eut à subir les reproches multipliés de son ami; il l'attendait de pied ferme, il aimait, il idolâtrait celle qui était devenue sa femme : cela lui donna du courage. Valville

lui parut un Cléante fort judicieux. Ce fut tout.

Toutefois il n'osait demander des nouvelles d'Hippolyte. Il avait su, dès le premier jour de son arrivée, par Nivelon, que la petite allait bien. Nivelon ignorait seulement que ce jour-là même elle dût jouer à Versailles. Mademoiselle Montansier la protége, avait dit Nivelon à Monvel. Mais ce nom, qui devait devenir européen,—la Montansier!— n'était pas encore connu du père de mademoiselle Mars.

Valville poursuivit sa thèse tout en se promenant avec Monvel dans ces jardins, où soufflait alors une bise d'automne qui pouvait fort bien rappeler à l'ex-lecteur de Gustave III le climat de la Suède. Il représenta à Monvel l'énormité de tous ses péchés.

— A quarante-trois ans, lui dit-il, on ne doit plus être un enfant; rien ne t'excuse donc, et la mère d'Hippolyte a raison d'élever entre elle et toi des barrières insurmontables. Ce sera moi, moi seul, qui m'occuperai de l'éducation de la petite!

Monvel regarda Valville d'un air courroucé; son seul désir était de remplir cet emploi près de sa fille; il regardait l'usurpation de ses droits comme un véritable outrage.

— Valville, dit-il froidement, non, cela n'aura pas lieu!

— Pourquoi?

— Parce que cette enfant est mon aînée, c'est ma perle, c'est mon trésor!

— Et ceux que tu nous ramènes?

— Ceux que je ramène, reprit Monvel avec feu, ne sont pas nés sur le sol français;

mais Hippolyte Mars ! y songes-tu, Valville, songes-tu à ce que la sorcière m'a jadis prédit?

— Hippolyte verra que sa mère te hait...
— Elle saura qu'elle m'a aimé... Tiens, Valville, je te chéris, je t'estime ; mais si je savais que tu accapares ma fille, je te plongerais cette épée nue dans le cœur !

Valville, qui plus tard racontait lui-même cette scène devant le témoin encore vivant qui nous l'a redite, ajoutait que Monvel lui avait paru alors effrayant. Sa physionomie, naturellement noble, avait revêtu alors une expression étrange de colère et de dédain ; c'était un défi qu'il jetait à son ami. Doué d'une sensibilité inouïe, nerveux et impressionnable à l'excès, il lui semblait que livrer sa fille aux leçons d'un autre maître,

c'était perdre son avenir. Cet habile comédien, le plus intelligent peut-être de tous ceux qui se soient montrés au théâtre, avait lutté de si bonne heure avec la faiblesse de sa complexion, qu'il tremblait alors pour cette organisation frêle et délicate de mademoiselle Mars; il se la représentait s'abandonnant déjà à des développements hâtifs et périlleux. Nul doute que Valville, malgré son amour pour cette plante jeune et faible, ne la compromît vite aux rayons de la rampe; nul doute qu'il ne voulût en faire un *petit prodige*, que le travail devait ruiner.

Après une discussion des plus vives, où Valville, toujours bon, toujours dévoué, eut à subir plus d'un sarcasme acéré sur son propre talent, qui était loin de valoir celui

de Monvel, il proposa à celui-ci de se rendre chez mademoiselle Montansier.

—Et qu'irai-je faire chez cette saltimbanque! répliqua Monvel, du ton de Charles Morinzer dans l'*Amant bourru*.

—Écoute donc, dit Valville, cette femme est une puissance. Elle est active, influente; les protecteurs de toute sorte pleuvent sur elle. Elle a beaucoup de dettes et de procès, cela est vrai; mais elle aime les uns et les autres; le croirais-tu, elle lit elle-même en entier les nombreux exploits qu'on lui adresse, et y fait même de sa main des notes marginales!

— Peste! voilà une maîtresse femme!

— Je la connais un peu, ajouta Valville d'un ton hypocrite qui échappa à Monvel; elle a ici la direction du théâtre, elle peut nous être utile.

L'orgueil de Monvel se récria à l'idée d'une pareille présentation.

— Hier encore, s'écria-t-il avec fierté, je comptais parmi les comédiens du roi, et tu veux que je fasse ma cour à une sauteuse !

— Crois-moi, laisse là les grands sentiments, et viens lui demander à déjeuner.

— Y penses-tu ?

— J'y pense, parce qu'il est midi, et que c'est l'heure où elle a coutume de déjeuner.

— De recevoir ? répéta Monvel aigrement, ne dirait-on pas que c'est la femme d'un ministre ?

Moitié maugréant, moitié riant, il se laissa traîner chez mademoiselle Montansier.

Valville fit à cette dernière, en entrant dans le salon, un signe d'intelligence.

— C'est M. Monvel, lui glissa-t-il à l'oreille, c'est le père d'Hippolyte Mars!

Puis se reprenant et la regardant de temps à autre pendant sa tirade, ainsi que Monvel :

— Je vous présente, dit-il, un de mes amis, un amateur de province. Monsieur habite Carcassonne.

— Es-tu fou? reprit Monvel à voix basse, en le tirant par la basque de son habit.

Valville continua :

— Monsieur s'est mêlé parfois de jouer la comédie... seulement pour son plaisir. On donne ce soir un divertissement qui lui plaira.

L'affiche portait : la *Princesse d'Élide*, avec un divertissement dont le titre était : les *Flacons magiques*.

— Monsieur, poursuivit imperturbablement Valville, s'est de plus, — toujours pour son plaisir, — occupé d'écrire ; on a joué de fort belles choses de lui à Carcassonne !

Cette fois Monvel comprit que Valville le prenait pour jouer le rôle de compère. Il s'y résigna ; la conversation tomba sur les acteurs de la troupe.

— Nous avons ici une petite fille de neuf à dix ans qui joue comme une fée, dit malignement mademoiselle Montansier.

Le déjeuner se trouvait servi, elle invita Valville et Monvel à le partager.

Mademoiselle Montansier, qui devait épouser plus tard, à soixante-dix-huit ans, le danseur Farioso (1), n'était pas un idéal

(1) Elle l'épousa en effet secrètement en 1807. Elle

de beauté, loin de là ! on eût pu même appliquer à son visage les vers de Voltaire à sa nièce, madame Denys :

> Si vous pouviez, pour argent ou pour or
> A vos boutons trouver quelque remède,
> Ma nièce, vous seriez moins laide,
> Mais vous seriez bien laide encor?

Petite, ramassée, criarde, elle avait l'air de se mouvoir par ressorts, comme un de ces *puppi* qu'elle remplaça plus tard par des marionnettes en chair et en os, quand elle fit bâtir sa salle par l'architecte Louis, sur l'emplacement des Beaujolais. Elle avait épousé un comédien nommé Bourdon de Neuville, mais on continua de l'appeler de

mourut à 90 ans. Son nom de famille à elle était, on le croit, Brunet.

son premier nom. C'était une mégère, une *virago* dans toute la force du terme ; ses créanciers le savaient par leur propre expérience. Elle avait à Versailles un appartement avec un balcon donnant sur une cour intérieure avec de hautes murailles ; voilà qu'un beau matin, ils viennent tous en députation carillonner à sa porte. Elle prenait son café.

— Cours ouvrir, dit-elle à sa femme de chambre, dépêche.

Pendant ce temps, elle tourne les clefs dans leurs serrures, puis, sans changer même de pet-en-l'air, son petit pain mollet d'une main, sa tasse de café de l'autre, elle se présente sur son balcon comme la reine à son peuple.

L'essaim de créanciers la regarde, toutes

les issues sont fermées, la servante elle-même est dehors, et le balcon est très haut. On chuchotte d'abord, puis on s'impatiente, l'émeute grossit, mais elle n'y fait guère attention et avale son café d'un air de princesse.

Tout d'un coup, voyant l'orage continuer, elle se lève, s'appuie à la rampe de fer de ce balcon, et entonne le grand air d'*Armide* (celui de mademoiselle Saint-Huberti, qu'on lui faisait toujours répéter à l'Opéra) :

> Ah ! que je fus bien inspirée
> Quand je vous reçus dans ma *cour !*

L'air fini, elle se retire majestueusement et ferme elle-même sa fenêtre.

Une autre fois, des huissiers se présentent chez elle :

— Mademoiselle Montansier!

— C'est ici, répond une voix, — tournez la clé!

L'un d'eux y met la main, puis la retire en criant comme un beau diable. Un second s'avance, il essaie, et il se retire en jurant. La clé de la débitrice venait d'être rougie au feu.

Mademoiselle Montansier, tout en déjeunant avec l'appétit d'un Alcide, parla à Monvel de ses beaux projets; elle allait acheter l'emplacement des Beaujolais au Palais-Royal, l'architecte donnerait à sa salle les dimensions voulues pour y jouer la tragédie et l'opéra.

Monvel approuva fort ses projets, tout en ne pouvant se dissimuler que, si la spéculation réussissait, les petits théâtres allaient

bientôt pulluler autour d'elle. C'était le coup le plus sûr et le plus direct que l'on pût porter à la Comédie-Française que celui de cette multiplicité. Mademoiselle Montansier parut, du reste, à Monvel une excellente femme, fort empressée à rendre service, agile, malicieuse dans ses propos, mais toujours avec bonté. Le soir, il se rendit avec Valville et elle dans sa loge, au théâtre ; on y jouait la *Princesse d'Elide*, pièce pendant laquelle Monvel ne cessa de donner des signes d'impatience. Les acteurs, en effet, étaient loin d'en tenir les rôles avec intelligence et distinction. Cette pièce finie, l'entr'acte commence ; Valville laisse son ami dans la loge, sous un prétexte ; mademoiselle Montansier s'esquive ; voilà Monvel tout seul. La toile se lève ; le théâtre représente,

pour le divertissement, un palais de fée. Deux petites filles sont en scène ; la fée, pour les empêcher de devenir orgueilleuses, leur a fait croire que, par un procédé de sa science, elles les a rendues laides. La cadette surtout, — la plus jolie, — est inconsolable. Leur mère arrive, leur mère qui les a placés chez madame la fée, et à qui celle-ci confie sa ruse d'institutrice. Les pauvres petites n'osent s'approcher de leur mère ; elles craignent que leurs figures ne fassent horreur. La mère, au premier abord, feint de ne pas les reconnaître ; elles s'avancent en pleurant.

— Cruelle fée ! s'écrient-elles en tombant toutes deux dans ses bras.

La mère, qui feignait d'abord de ne pas les reconnaître, est attendrie... Elle supplie

la fée de les tirer d'erreur ; celle-ci promet de leur offrir le moyen le plus sûr et le plus prompt de corriger leurs défauts. Elle a, dit-elle, composé pour chacune d'elles deux fioles qui contiennent une essence divine : l'une leur ôtera leur laideur et les rendra telles qu'elles étaient auparavant ; l'autre leur donnera toutes les qualités du cœur et de l'esprit qui leur manquent. Mais il faut choisir ; la fée ne peut accorder aux deux enfants ces deux dons réunis : son pouvoir ne va pas, dit-elle, jusque-là. Elle tire les deux flacons d'une boîte. Le rose doit faire disparaître la laideur ; le blanc doit rendre les jeunes filles parfaites. Enchantée de son épreuve, la fée entraîne la mère, et les deux sœurs restent seules, ayant chacune deux flacons en main.

Après un moment de silence, elles se demandent toutes deux ce qu'elles vont faire. Elles se sont assises et ont posé leurs flacons sur une petite table qu'elles approchent d'elles. Un miroir s'y trouve placé ; un miroir ! n'est-ce point une tentation de la fée que ce hasard ? Toutes deux se refusent d'abord à le consulter ; mais le miroir est si joli ! La plus jeune s'y regarde ; elle n'a jamais trouvé sa figure si repoussante, sa laideur si affreuse !

— Certainement, dit-elle à sa sœur, la vôtre est moins désagréable.

— Ah ! ma sœur, vous allez préférer le flacon couleur de rose !

Un débat s'établit alors entre elles sur leur laideur réciproque.

— Vous êtes beaucoup moins bossue que moi.

— Je n'en crois rien.

— Je suis sans comparaison plus rousse que vous.

— Je ne vois pas cela.

— Mais, regardez ; voyez nos deux figures dans ce miroir, vous en conviendrez.

L'aînée se penche, se regarde ; elle s'écrie :

— Ah ! je suis mille fois plus affreuse que vous !

— Quel parti prendre ? répond l'autre.

— Je ne sais, ma foi... Mais, sous des dehors si laids, prendrait-on la peine d'aller chercher de l'esprit... un bon caractère ?

— Vous dites vrai : on nous laisserait là

avec notre perfection intérieure : et nous ne pourrions un jour trouver de mari !

C'est à qui convoitera le flacon couleur de rose. L'une débouche le sien et devient rêveuse ; la main lui tremble.

— Ah ! ma sœur, qu'allons-nous faire ?

— Vous ne savez pas vous décider ; allons, je vais vous donner l'exemple !

— Non, reprend l'aînée en lui arrachant le flacon ; vous devez le recevoir de moi : je suis la plus âgée.

— Et moi, la plus raisonnable !

— Écoutez-moi, de grâce ! Si nous préférons ce flacon, nous affligerons maman, qui nous aime.

— Si je pouvais le penser, je le casserais plutôt !

— Ma sœur, soyez-en sûre, j'ai vu son

inquiétude quand elle nous a quittées; elle tremblait que nous ne fissions un choix imprudent.

— En effet, je me rappelle son dernier regard : il était bien triste et bien tendre.

— Ce regard nous apprenait notre devoir; il faut le suivre.

— Notre laideur nous est moins cruelle que maman ne nous est chère.

— Elle et madame la fée ne désirent que notre bonheur.

— Sacrifions-nous pour elle !

Elle prend les flacons.

— Je n'hésiterai pas pour celui-ci, dit l'aînée en prenant le flacon blanc.

Elles boivent toutes deux. — Après avoir bu :

— Me voilà donc accomplie !

— Que vois-je ?

— Ah ! ma sœur, vous avez repris votre première figure !

— Et vous aussi !... Eh ! mon Dieu, nous serions-nous trompées de flacons ?

La fée survient, les rassure et les force à s'embrasser devant leur mère. L'aînée ne peut comprendre par quel prodige le flacon blanc leur a rendu la beauté. La fée leur fait une morale et leur explique que ce n'était qu'une épreuve.

Tel était le canevas emprunté à madame de Genlis, auquel on avait cousu, tant bien que mal, un divertissement. Certes, la morale et le ballet se donnaient la main ce soir-là ; on eût pu faire jouer cette fable par des pensionnaires qui sortent du couvent.

La surprise de Monvel ne saurait se pein-

dre ; l'aînée de ces deux sœurs était mademoiselle Salveta, et l'autre Hippolyte Mars !

Valville avait eu soin de bien fermer la porte de la loge, sans cela Monvel fût sorti à travers les corridors...

Il revoyait sa fille, son enfant, sa *meilleure création*, comme il le disait plus tard !

Peu s'en fallut qu'il ne s'élançât d'un bond sur le théâtre.

— Ne pas la voir, ne pas l'embrasser ! cette pensée le rendait fou.

Et cependant rien ne s'opposait à cet élan de tendresse ; il était venu à Versailles en garçon, nul œil défiant ne l'épiait ; il ne devait être de retour à Paris que le lendemain, car il avait prétexté des affaires dans cette résidence ancienne de la cour. Le rideau tombé, les spectateurs s'écoulaient en si-

lence; tout d'un coup la porte de la loge s'ouvre : c'est Valville, Valville tenant en main Hippolyte les joues encore barbouillées de rouge. Elle avait dit comme un ange ce petit rôle d'enfant, rôle étouffé bien vite sous le bruit des danses qui l'avaient suivi.

Monvel délirait de joie, de bonheur; il l'embrassait, il chiffonnait ses dentelles blanches. En pressant sa fille bien-aimée contre son cœur, il se demandait s'il n'était pas assez vengé de tant de plates calomnies envenimées contre son honneur et son talent, vipères implacables, sifflantes, comme celles d'Oreste à travers ses moindres rêves; car ainsi était faite la vie de cet homme, que ses succès eux-mêmes furent étouffés quelque temps sous la masse de plomb du sarcasme et du pamphlet, qu'on lui attribua com-

plaisamment une foule d'iniquités, et qu'il ne se trouva plus tard qu'un seul homme, l'auteur ingénieux des *Mémoires de Fleury*, qui le vengea.

Les plus beaux jours, les plus belles heures du comédien pouvaient-ils valoir ce jour et cette heure ?

Dans ce Versailles même, où Marie-Antoinette lui avait tant parlé devant ce public qui était appelé encore à l'applaudir, quand il apparaîtrait de nouveau à ses regards, quelle fierté, quelle ivresse pouvait être comparable à celle de ce père, tenant enfin Hippolyte Mars sur ses genoux, l'embrassant, la regardant et songeant à ce qu'elle serait un jour?

Ce moment de joie, Monvel eût donné dix ans de sa vie pour le prolonger, mais Val-

ville fut inflexible. Il fallut se séparer ; il fallut se raidir de nouveau contre l'émotion et la douleur.

Hippolyte entourait Monvel de ses petits bras ; elle lui parlait avec ce langage enfantin, véritable musique pour l'oreille d'un père ; tout d'un coup, elle lui voit au doigt son anneau de mariage, et avec ce ton de curiosité charmante qui n'appartient qu'à ces petits anges :

— Papa, demanda-t-elle, quel est cet anneau ? donne-le-moi ?

Monvel essuya une larme furtive ; il serra l'enfant de nouveau contre son cœur, et le remettant à Valville :

— Il est impossible, dit-il, d'être ce soir plus heureux et plus malheureux que moi !

Quand Monvel sortit, les lanternes du

théâtre jetaient des lueurs pâles, inégales, sur le pavé ; il se heurta contre un homme de taille assez haute, qui fredonnait un air, tout en marchant, et frappait de sa badine chaque borne de la rue.

— Desaides !

— Moi-même ! je venais ici te chercher ! parbleu, j'ai besoin de toi !

— A cette heure-ci ?

— A cette heure.

— Tu travailles donc maintenant la nuit ?

— La nuit.

— Merci, je vais me coucher. Je ne suis pas d'ailleurs en train de deviser, sache-le.

— Cependant, c'est nécessaire.

— Pourquoi ?

— Parce que j'ai à te faire entendre la musique d'un acte d'*Alexis et Justine*, que

Sauvigny t'avait retranché (1); nous pouvons le rapetisser et en faire une nouvelle pièce.

— Tentateur ! Voilà bien les musiciens !

— Tu me ramènes à Paris ?

— Du tout, j'ai ici un pavillon chez mon notaire.

— Tu m'y loges cette nuit ?

— Sans doute.

— Voilà qui est bien ; marche devant moi.

Desaides, enchanté de tenir enfin son collaborateur entre quatre murs, s'achemina vers la maison du notaire. Ce compositeur agréable, dont Monvel ignora toujours, comme Desaides lui-même, la famille et la patrie, était Allemand, selon les uns ; selon

(1) La pièce de Monvel était en trois actes. Sauvigny la remit en deux. Elle avait été envoyée de Suède.

d'autres, Lyonnais. Il avait la taille, la tournure et l'accoutrement du peintre Greuze ; il ne lui cédait ni en originalité ni en affectation.

Par exemple, il ne s'éprenait d'une femme que lorsqu'elle avait une belle oreille. Il avait donné quelque temps des leçons de harpe et ne manquait pas d'écarter toujours les cheveux poudrés de ses écolières, afin de satisfaire sa contemplation favorite. Cette prédilection formelle était devenue la cause de sa liaison avec la célèbre Belcourt, connue sous le nom de Gogo (1). A l'effet pi-

(1) Mademoiselle Leroi Beaumenard, épouse de J.-C.-G. Colson de Belcourt, commença sa carrière théâtrale à l'Opéra-Comique. Elle y avait reçu le nom de Gogo, à cause du naturel qu'elle avait montré en jouant ce rôle dans le *Coq de village*, de Favart.

quant d'une physionomie ouverte et franche, d'une voix mordante et point élevée, quoique un peu brusque, madame Belcourt joignait tous les charmes d'une fraîche et jolie soubrette; jamais aucune actrice n'avait ri de meilleure foi et avec de plus belles dents. Monvel la connaissait fort bien, puisqu'il lui avait donné le rôle de madame de Martigues dans l'*Amant bourru*. Sa liaison intime avec Desaides avait seulement été la cause du renversement complet de fortune de ce dernier ; voici comment :

Ce compositeur, si l'on en jugeait par la riche pension qu'il recevait, appartenait à une famille opulente. Son éducation avait été confié à un abbé, qui, entre autres choses, lui avait montré la musique.

Desaides vint à Paris de bonne heure ;

mais ayant fait, malgré les représentatious de son notaire, des démarches réitérées pour connaître sa famille, et cela à la sollicitation de madame de Belcourt, qui lui représentait combien cette ignorance pouvait lui devenir préjudiciable, il perdit sa pension. Force lui fut alors de tirer parti de ses talents pour la composition; il débuta en 1772 aux Italiens par *Julie*, dont les paroles étaient de Monvel. Aucun secours, aucune sympathie ne lui fit défaut heureusement par la suite : madame de Belcourt, aussi belle que bienfaisante, avait une pension de deux mille livres sur la cassette du roi, elle la partagea avec Desaides généreusement. De son côté, le notaire qui lui remettait autrefois ses fonds lui donna chez lui un logement à Paris et à la campagne. Cette campagne était alors

dans Versailles même, c'est là que notre compositeur affamé de poème conduisit Monvel.

Le dernier opéra de Desaides, *Alcindor*, avait été peu goûté; aussi le musicien était-il pressé de prendre sa revanche.

A peine instruit du retour de Monvel à Paris, il l'avait cherché, traqué partout; à la fin il l'avait trouvé un beau jour sur la place du Palais-Royal, au bras d'une charmante personne, — c'était sa femme.

Monvel avait été d'abord décontenancé; il n'avait pas fait part de son mariage à Desaides, avec lequel, nous l'avons vu cependant, il correspondait du fond de Stokholm.

Aussi Desaides s'écria que, pour le punir,

il lui devait un sujet... mais un sujet étonnant !

Monvel se prit à rire ; il rapportait, comme tout auteur qui venait de loin, force anecdoctes, force documents d'histoire, seulement il n'aimait pas qu'on le pressât.

Desaides fit donc sur lui l'effet de l'épée de Damoclès ; cependant il s'en défit de son mieux, et lui dit :

— C'est bien, je te donnerai le *Général suédois* (1) !

Or, on peut le croire, après la scène d'émotion que Monvel venait de subir en voyant jouer sa fille, — il ne pensait guère à ce fameux *Général suédois* qui, de son côté, troublait le sommeil de Desaides.

(1) Della Maria en fit plus tard la musique. — Deux actes, 1799.

Une fois entré dans la maison du notaire, Desaides tira la clé de la pièce où il poussa son ami, et s'écria :

— Eh bien ! ton *Général suédois ?*

Monvel ne put s'empêcher de partir d'un soudain éclat de rire.

— Laisse là cette brave Suède, reprit-il, et parle-moi plutôt de madame de Belcourt.

A ce nom, la physionomie de Desaides se rembrunit. Il n'aimait pas d'abord qu'on lui parlât de sa maîtresse ; puis il trouvait sans doute pour cela les moments trop précieux.

La perruque et les manchettes de Desaides étaient en désordre ; il répéta plusieurs fois d'une voix sourde et bouffonne en même temps :

— Le *Général suédois !*

Monvel, cette fois, ne douta plus qu'il fût fou.

— Écoute... dit Desaides d'un air sérieux, je suis fatigué des sujets champêtres. Les bergers et les paysans m'ennuient.

— Que ne t'adresses-tu à Sauvigny ?

— C'est cela, pour qu'il me joue encore un de ses tours !

— Que t'a-t-il donc fait ?

— Un trait féroce, un trait de collaboration forcenée.

— Mais lequel encore ?

— Je vais te le dire, il est court. Tu sais qu'il possède à quelques lieues d'ici, sur cette même route, un petit bien que lui a donné la duchesse de Chartres.

— C'est vrai.

— Tu sais aussi que s'il existe un compo-

siteur paresseux.... journalier.... aimant à travailler à ses heures...

— C'est bien toi !

— Oui, mais aussi il n'existe pas de chasseur plus acharné.

— Eh bien ?

— Eh bien, mon cher, j'étais depuis trois jours chez Sauvigny et j'y travaillais comme un vrai nègre, quand en me promenant un soir avec lui je m'avise de lui dire : — Mon ami, je pars demain ! » Ma valise était déjà bouclée, c'était donc vrai ; Sauvigny ne me dit rien, mais en se penchant sur le bord d'un petit mur, avec moi, il a l'air de se livrer à la contemplation d'une énorme pièce de terre.

« — Est-ce que cela t'appartient ? lui demandai-je.

« — Comment donc! reprit-il, je ne te l'avais pas dit! Non-seulement celle-ci, mais celle-là!

« Et il m'indiqua emphatiquement une autre pièce avec un charmant bouquet de bois au milieu, — une remise excellente pour le gibier.

« — Je t'y aurais fait chasser, reprend-il de l'air le plus innocemment insoucieux ; mais tu pars!

« Le lendemain je me lève mystérieusement avant l'aube. J'arme un fusil; je côtoye la haie, me voilà dans la campagne. Un lièvre part; je l'ajuste, j'avais bien visé, il est à bas. Un second succède, il a le même sort; puis un troisième. Il faut être chasseur pour comprendre toute ma joie.

« —Que ce Sauvigny est heureux, pensai-

je, quelles plaines giboyeuses! Quel malheur de les quitter !

« J'allais ranger dans mon carnier mes trois victimes, quand je me sens empoigné tout d'un coup par un bras vigoureux.

« — Vous êtes sur les terres de M. le comte de Lancry, me dit un garde orné de sa plaque.

« — Allons donc! mon cher, vous voulez rire, je chasse sur celles de M. Sauvigny !

« L'impitoyable garde, pour toute réponse, me met la main au collet, il m'ordonne de le suivre.

« Je me réclame alors de mon hôte; j'insiste, je me fais conduire chez lui. Ah bien! oui! il s'était barricadé, et fut au moins une demi-heure à ouvrir. Pendant ce temps le carosse public passait; je suis rendu enfin à

la liberté, mais plus moyen de partir! Sauvigny m'avoua le soir que c'était un tour de sa façon pour me donner le temps, disait-il, de travailler à une ariette encore sur le métier! »

— Et tu ne l'as plus revu?

— Le moyen de travailler avec des gens qui vous font prendre au collet!

— C'est un peu ce que tu fais ici; regarde, tu m'as enfermé!

— Pour ton bien et le mien. Tu vas me dire le plan de ton *Général Suédois!*

Monvel obéit à ce maëstro original; il lui raconta le fait historique sur lequel il avait basé sa pièce.

— Je ne vois rien là pour moi, dit Desaides désappointé.

Le poëme, en effet, n'était guère musical. Monvel profita de ce refus formel de Desaides pour s'endormir : il était très fatigué.

Il se passa alors dans le cœur du musicien un combat étrange... Le portefeuille de Monvel était resté sur la table, et Desaides savait que c'était dans cet arsenal portatif qu'il avait coutume de serrer ses sujets de pièce.

Cédant à une curiosité invincible, il l'ouvrit machinalement... Monvel s'était endormi.

Les regards du musicien tombèrent sur une écriture fine et déliée, qu'il n'avait pas encore vue ; c'était une feuille soigneusement pliée, dont la suscription portait :

« A mon lecteur, mon ami. »

L'œil de Desaides pétilla, il approcha le flambeau de ce papier, et lut en haut de la page :

Histoire de la Bagata.

IV.

Histoire de la Bagata. — Un prince royal. — La danseuse de la place du peuple. — L'éléphant. — Fin de l'histoire de la Bagata. — Étrange bonne fortune. — Les lunettes. — Clistorel et Louison. — Sensibilité de Monvel. — Larmes données à Molière. — Monvel professeur de mademoiselle Mars.

« Dans le courant de l'année 1768, les diètes orageuses des dernières années du règne de mon père me forcèrent à m'exiler volontairement de la Suède ; j'entrepris avec mon ancien gouverneur, le comte de Shum,

un voyage en Italie. Dalin, mon précepteur, et Samüel Klingenstiern devaient m'accompagner ; il y avait deux ans que j'avais épousé la princesse Sophie-Madeleine de Danemark.

« Dalin et Klingenstiern, dont je me faisais grande joie de devenir ainsi le compagnon, furent obligés de se récuser pour différents embarras survenus à la cour ; je partis donc seul avec le comte.

« Pour un homme chargé de la surveillance d'un prince royal, le comte de Shum était bien le mentor le plus aimable et le plus complaisant ; il était profondément versé dans les sciences, mais il se vantait en revanche de n'entendre rien à celle des femmes.

« — Je m'en réjouis, ajoutait ce savant

candide, car cette étude là, mon cher prince, fait perdre tout le temps qu'on pourrait utilement donner aux autres. C'est un terrain mouvant, diabolique, où le pied le plus sûr rencontre des fondrières. Vous m'êtes bien cher, poursuivait-il, mais le devoir me l'est encore plus, et il faut que vous m'aidiez à vous y maintenir vous-même. Une naissance illustre est, le plus souvent, la source de bien des travers ; il m'est ordonné par votre père de vous suivre en tout ; mais je connais les princes, vous me défendrez bientôt de vous donner des conseils. Les miens seront courts ; vous allez dans un pays facile, où vous serez bien vite averti de votre mérite et de votre figure par les prévenances dont vous vous verrez l'objet, et qu'on vous témoignera d'une façon assez claire. Soyez léger sans

être perfide, effleurez la vie en sage, traitez les femmes comme les curieux traitent les spectacles, c'est le moyen de conserver son cœur et son esprit dans un parfait équilibre. Je ne vous vanterai pas la vertu, c'est un vieux thème ; je ne vous dégoûterai point des plaisirs, c'est une sottise. On doit plus à l'expérience qu'à l'éducation ; je me flatte de ne ressembler en rien à un gouverneur de comédie ; mais j'ai toujours vu que, si les premières fautes donnaient des remords, les dernières les faisaient perdre. L'amour, après cela, n'est qu'une extravagance calculée. «

« Ainsi me parlait le bon, l'honnête M. de Shum, en débarquant avec moi à l'ambassade de Suède, située alors à Rome, place Minerve.

« Il était difficile, vis-à-vis de la déesse de la sagesse en personne, de ne pas lui donner raison.

« D'un autre côté, comme l'amour est l'affaire de ceux qui n'en ont point, que j'étais jeune, curieux, ardent à tout voir et à tout connaître, il devenait douteux que je me contentasse d'une pareille philosophie, si accommodante qu'elle fût.

« Après les visites obligées aux monuments, nous fûmes introduits bientôt dans la société romaine ; j'y trouvai des dames et des galants de toute sorte. Les premières me parurent trop peu scrupuleuses, les seconds trop asservis. Le prudent M. de Shum se félicitait tout bas du peu d'impression que ces beautés produisaient sur mon esprit ; au lieu d'entrer en lice, je me tenais à l'écart. Avec

le privilége de *l'incognito* — car alors comme plus tard je cachais mon nom — il m'eût été cependant facile de me ménager des aventures dont l'indiscrétion n'eût pu s'emparer ; mais tout commerce amoureux me paraissait impossible avec ces femmes qui exigent d'un amant les devoirs d'un époux et transportent ainsi le mariage dans l'adultère. Un lien chéri m'aurait empêché d'ailleurs de recourir à une aussi indigne profanation ; j'étais marié : dès lors tout contrat dans le plaisir me paraissait odieux.

« Cependant le comte et moi nous courions, chaque matin, la ville aux nobles palais, aux tableaux sans nombre, aux antiquités souvent modernes. Le comte philosophait souvent d'un côté, tandis que j'errais de l'autre à l'aventure ; il s'abouchait avec les

savants de Rome, moi je poursuivais les belles Frascastanes, les paysannes de Narni ou d'Albano.

« Le café de la *Place du peuple*, à Rome, était notre rendez-vous ordinaire. C'est là que les brocanteurs de toute sorte venaient nous vendre de faux antiques ; c'est là aussi que les connaisseurs établissaient leur droit de contrôle ; mais c'est là surtout qu'au moins deux fois la semaine la Bagata venait chanter et danser.

« La Bagata ! oh ! si vous l'aviez connue, mon cher Monvel !

« Jugez de mon bonheur en rencontrant, pour la première fois dans cette ville de princes et de cardinaux, une créature si gentille, si svelte, si légère ! Les carrosses armoiriés, comme les plus simples chaises

s'arrêtaient à la porte de ce café, quand elle chantait ou dansait le pas du ruban, pas merveilleux où la Bagata, repliée sur elle-même comme une couleuvre, suivait les ondulations du ruban de moire que sa main faisait flotter ! Le plaisir de la rêverie et de la nouveauté est grand chez un voyageur, je me mis à suivre la Bagata, comme un jeune homme échappé du collége, et cependant j'avais alors mon gouverneur à côté de moi.

« Je la suis donc ; je prends une rue, puis une autre, une troisième, je la suis encore ; mais cet infortuné m. de Shum marchait si mal, que, par égard pour ses jambes, je n'atteignis point la Bagata !

« Le second jour, — ce fut bien pis, — j'allais enfin l'approcher après m'être essouf-

flé à la suivre sans lui, quand je vis une grille se refermer sur ma céleste apparition ; cette grille était celle du Ghetto, le quartier des Juifs !

« — Me voici bien avancé, pensai-je ; la Bagata est juive, c'est une bohémienne et rien de plus ! Moi qui la croyais la fille de quelque Transtévérin (1).

« Je m'endormis bien triste et bien malheureux ce jour-là, mon cher Monvel !

» Je ne puis vous en dire assez sur cette jolie Bagata ! Elle semblait née pour danser, comme Hérodiade, devant le tyran le plus cruel, — il eût été attendri ! Au milieu de toutes ces sottises arrogantes qui se débitaient dans le café de la place du peuple,

(1) Classe du peuple, à Rome, dont les seules mœurs rappellent l'antique fierté de ses maîtres.

elle conservait son air dédaigneux et regardait à peine la pluie de *baiocchi* (1) qui tombait à l'entour d'elle. Son frère, en revanche, s'acquittait fort bien du soin de les ramasser; c'était un grand drôle au teint cuivré qui se contentait de jouer passablement du tambour de basque, et que le Poussin n'eût pas dédaigné de peindre dans un de ses tableaux si gracieusement sévères, accoudé contre quelque pan de brique romaine, plus âgé de six ans que la Bagata, il s'en faisait servir, à la lettre, sans s'inquiéter le moins du monde de ses fatigues. Que lui importait cette organisation délicate! Pourvu qu'il soupât bien et qu'il bût du vin de Montefiascone, ce nouveau maître de la Bagata était content.

(1) Gros sous.

« Un soir, comme je longeais la grande rue du Corso; j'entendis une rumeur extraordinaire, c'était un concert de poèlons, de tasses fêlées, de cymbales; des rubans de toute couleur s'agitaient devant moi au milieu d'un tourbillon de poussière, une clameur rauque, étrange, sortait de cette foule épaisse et confuse. Tout d'un coup je vis se dresser du milieu de cette multitude la trompe d'un éléphant :

« C'était un colosse de neuf pieds au moins; sa couleur était d'un brun foncé, il était reconnaissable en ce qu'il n'avait qu'une défense. On l'appelait *Pesaro*.

« Il ne voyageait pas en cage, comme il arrive souvent, mais on le menait d'une ville à une autre, et il se laissait conduire avec

une telle docilité, qu'il paraissait l'animal le plus sociable du monde.

« Trois Éthiopiens le précédaient ; l'un était son cornac proprement dit, les deux autres remplissaient le rôle de gardiens subordonnés au premier.

« Comme il débouchait par la porte de la *piazza del Popolo*, il y eut un grand tumulte. En cet endroit même dansait la bagata, pendant que son frère faisait la quête des gros sous. Arrivé devant le café, l'énorme quadrupède commença à prendre de l'humeur contre son gardien, sans qu'on en ait pu depuis savoir la raison ; il se disposa à l'attaquer. Le cornac se réfugia dans la première ruelle ouverte, le peuple alarmé se dispersa à grands cris ; les portes du café, celles de la place se refermèrent bruyamment ;

ce fut un *sauve qui peut* général. L'animal reposa quelques minutes sa lourde charpente sur un monceau de sable qui se trouvait là pour quelques travaux de pavage, et regarda tranquillement la place du peuple. Tout d'un coup il se relève, nous l'apercevons qui tourmente en l'air une écharpe orange; à cette écharpe était suspendue une robe de femme, — cette femme était la Bagata !

« Vous peindre l'étonnement, la frayeur des assistants à la vue de ce spectacle inouï, leurs cris de détresse, d'angoisse, c'est se résoudre à demeurer loin de la vérité : ce ne fut, dans cette multitude, qu'un rugissement unanime et prolongé, comme celui des bêtes dans le cirque de Rome. J'étais à une fenêtre de la grande place, que le comte

de Shum et moi nous avions gagnée avec bien de la peine, quand ce nom prononcé avec terreur par mille bouches, — ce nom si charmant, si suave pour mon oreille jusqu'à ce jour, — retentit comme un glas funèbre :

« — La Bagata ! Mon Dieu, c'est la Bagata !

« Pour elle, immobile et un peu pâle, elle se laissait balancer sans trop de terreur par l'éléphant ; elle ne poussa aucun cri. L'animal la posa à terre au bout de quelques minutes ; il la flaira, la flatta de sa trompe complaisamment, puis il se mit à courir vers le Corso avec une extrême vivacité.

« Pendant que la garde suisse et plusieurs hallebardiers de Sa Sainteté couraient à la poursuite du colosse avec le

gardien et le cornac effarés, nous nous empressâmes autour de la Bagata. Un seul homme était resté près d'elle, un homme qui lui adressait de dures paroles ; c'était un marchand grec, le propriétaire de l'éléphant.

« Il la fit brusquement rentrer dans le café pendant que le peuple suivait les traces de l'animal ; il l'enferma dans une pièce basse, en prit la clé et s'élança lui-même vers la rue du Corso.

« Tout cela s'était exécuté si promptement, que je demeurai avec M. de Shum, encore interdit et palpitant de frayeur, au milieu de la grande place.

« La Bagata ne nous connaissait point, mais nous avions résolu de la sauver. Une langueur bizarre et voluptueuse voilait d'habitude son doux regard, son front était pe-

tit comme celui des beautés grecques, ses yeux en amandes fendues, son nez plus délicat et plus léger que celui d'une statue. Il n'en fallait pas davantage pour porter le trouble dans tous mes sens ! J'aimais la Bagata à la fureur, j'étais jeune ; l'idée de l'arracher à un péril me transporta. Quel était cet homme, que lui voulait-il, pourquoi l'avait-il renfermée si impérieusement dans une chambre basse de ce café? Mon imagination scrutait encore ces questions, quand je vis tout d'un coup voler en éclats une des vitres de cette fenêtre, et la Bagata, aussi légère qu'une biche, tomba du même bond, émue et craintive, entre mes bras.

« Sauvez-moi, murmurait-elle, sauvez-moi, qui que vous soyez, il me tuera !

« Je l'entourai de mes deux mains comme

d'un rempart, je l'entraînai à l'écart pendant que le vertueux de Shum ne cessait de me répéter à l'oreille d'un air alarmé :

« — Prenez garde, songez que vous êtes un prince royal !

« Mais le prince avait disparu, il n'y avait plus qu'un amoureux dans tout le feu de sa jeunesse, une fille dans la première fleur de sa beauté : je croyais étreindre contre mon cœur la Vénus de Canova !

« Elle me regardait avec une grâce indéfinissable... Jamais figure n'exerça sur moi plus d'attraction et de prestige; sa pauvre petite poitrine battait comme celle d'une fauvette, je me hasardai à l'embrasser; — j'étais ivre, j'étais fou !

« — Quel est donc cet homme ? deman-

dai-je enfin, quel pouvoir peut-il exercer sur vous? dites, serait-ce votre père?

« — C'est mon maître, répondit-elle; il m'a acheté toute petite à Livourne, où il faisait voir cet éléphant pour de l'argent; il me promenait quelquefois sur le dos de ce terrible animal avec une robe lamée d'argent qui me faisait ressembler à une princesse, voilà tout ce que j'en sais. Comme il me battait, je l'ai quitté il y a un an; j'ai fui jusqu'à Rome avec mon frère, qui est à son tour devenu mon maître, car il faut toujours, Monsieur, que j'appartienne à quelqu'un. Seulement je ne veux plus être battue !

« Je la regardai avec des yeux où les larmes se faisaient jour; j'étais hors de moi, je l'admirais et je la plaignais ; j'eusse tué son bourreau, s'il se fût présenté à mes regards.

« — Bagata, repris-je, vous n'appartiendrez désormais qu'à moi ; fuyons fuyons, ce soir même ; il faut vous soustraire à la tyrannie de cet homme ; une fois à Naples ou à Venise, enfin dans un port quelconque, vous serez en sûreté !

« Je lui arrêtai sur-le-champ un logement aux portes de la ville, je payai largement le maître de *l'osteria* afin qu'il veillât sur elle jusqu'au lendemain. Heureusement son frère avait suivi le flot de la multitude.

« — Je vais tout préparer, repris-je, et demain nous partirons. Ne pleurez plus, Bagata, ce n'est plus un maître, c'est un esclave que vous avez devant vous !

« J'étais vêtu si modestement, qu'elle eût pu me prendre pour un jeune séminariste. Mon costume consistait en un habit noir, la

poudre, les manchettes. Quant au bon M. de Shum, il avait un manteau à boutons de mosaïque et un gilet à dessins bariolés qui pouvaient le faire prendre raisonnablement pour mon oncle.

« A peine rentrés dans la *Via* du Corso, nous aperçûmes un déploiement de forces considérable. Tous les habitants laissaient échapper les signes de la plus vive inquiétude. L'éléphant s'amusait à exercer sa force et son adresse sur tout ce qui se trouvait à sa portée. Ayant rencontré en cet endroit plusieurs caissons renversés sur le côté et que des ouvriers réparaient, il prenait plaisir à en tourner les roues et courait ensuite avec une vivacité qu'on aurait pu attribuer également à la gaieté ou à la colère. Le cornac épouvanté ainsi que les deux

gardiens refusaient de s'en rendre maîtres, ils l'abandonnaient ainsi que son propriétaire, quand les magistrats qui étaient venus sur les lieux décidèrent qu'il fallait le mettre à mort d'une façon sûre et expéditive.

« Les armes à feu paraissaient un moyen convenable; mais comme l'éléphant se trouvait acculé en ce moment sur la place *Navone*, on craignait d'endommager ses édifices; une pièce de quatre devant être la *ratio ultima* dont on ferait usage en cette occasion.

« Restait le poison, arme d'un effet peut-être plus certain; mais comment l'administrer à l'animal ? Il promenait des yeux courroucés sur ses gardiens, et ne se prêterait guère, selon toutes les probabilités, à prendre la ciguë comme Socrate. Cependant on

s'empressait déjà de demander aux chimistes les drogues nécessaires, et, chose surprenante! dans ce pays d'*aqua tofana* et de *belladone*, les plus savants hésitaient sur l'efficacité meurtrière de ces poisons. Un docteur allemand proposa l'acide prussique; on en mêla trois onces avec dix onces d'eau-de-vie, cela parut suffisant. L'eau-de-vie, au dire du cornac, était la liqueur favorite de l'animal; mais il fallait l'appeler par son nom à l'une des barricades élevées en un instant sur la place, le flatter et lui présenter la bouteille contenant le mortel breuvage...

« Sur ces entrefaites je me vis poussé par les flots de la foule vers le propriétaire de l'éléphant, l'ancien maître ou plutôt l'ancien tyran de la Bagata.

« Ce malheureux, avec ses vêtements et sa chevelure en désordre, ses paroles heurtées, son front mouillé de sueur, ressemblait presque en ce moment à un fou. Je m'approchai de lui, et, le tirant à l'écart, je me resolus à lui porter le dernier coup en lui apprenant que les sbires du gouvernement avaient fait évader la Bagata.

« Il poussa un cri rauque, un vrai cri de bête fauve blessé, — car la Bagata, — je ne l'avais que trop pressenti, — devenait, en ce moment suprême et terrible, son unique espoir ; il fallait une voix chère et connue, une voix de femme, pour attirer et dompter le farouche animal ; la Bagata pouvait remplir ce rôle de syrène mieux que personne...

« Il se disposait à l'aller quérir, quand je

l'arrêtai et le clouai sur le sol avec cette nouvelle qui lui ôtait jusqu'à sa dernière lueur d'espérance...

« Bagata enlevée ! Bagata hors de sa puissance ! — Il se tordait les bras de fureur, de désespoir !

« Cependant l'animal jouait avec les traverses d'un énorme échafaudage qu'il venait de faire crouler comme un château de cartes devant lui ; il courait çà et là sur la place Navone et continuait à semer partout l'effroi.

— « Je puis te rendre ton esclave,— dis-je alors à cet homme qui se nommait Severoli, avait la taille d'un Hercule, et pouvait broyer ma main de ses deux doigts.

« Il releva le front comme un homme ivre. Il ne m'avait jamais vu, il pensa peut-être que j'étais de la police papale.

— « Ecoute, continuai-je : nul, excepté moi, ne peut savoir où est Bagata ; mais j'ai quelques raisons de protéger cette fille. Renonce à tes droits sur elle, livre-la-moi, et cela par un écrit en bonne forme... Je vais la chercher, je te l'amène à cette condition!...

« Il me regarda d'un air de doute... Un combat violent se passait en lui, on eût dit qu'il renonçait à une fortune...

« Les clameurs de la multitude continuant, il céda enfin, entra avec moi dans l'échoppe d'un écrivain public et me signa ce que je voulais.

« Muni de cet acte de délivrance, je vole chercher la Bagata, je l'instruis de tout.

— « Oh! merci mille fois, s'écria-t-elle, vous êtes mon sauveur, mon maître, c'est à vous que je veux appartenir !

« Et en parlant ainsi, elle couvrait mes mains de ses baisers, elle versait des pleurs, elle était folle de joie !... L'idée de ne plus appartenir à ce misérable marchand la transportait. En un instant elle déroula devant moi le tableau naïf de ses espérances, de ses rêves ; elle voulait consacrer sa vie à quelqu'un, me disait-elle, mais non la vendre ; elle cherchait un frère, un ami dans celui que le sort allait rendre maître de son existence ! Elle irait avec lui au bout du monde, elle quitterait Rome, le café de la place du Peuple, son propre frère enfin qui n'avait été pour elle qu'un cœur de bronze ! Son imagination m'entraînait déjà, je l'avoue, vers des espaces imaginaires ; ma promesse à Severoli me rappela bien vite à la réalité. — C'é-

tait la Bagata qui devait présenter le poison à l'éléphant !

« Quand je l'instruisis de cette clause absolue de notre traité, elle porta les mains à son front avec terreur, son sein se gonfla, une larme furtive tomba de ses grands cils noirs.

— « Pesaro, Pesaro ! murmurait-elle en sanglotant, lui, mon seul ami ! mon Dieu !

« Et elle m'implorait d'un geste suppliant, comme si j'eusse pu la délivrer moi-même du poids accablant de ce devoir.

— « Pesaro ! reprenait-elle ; mais vous ignorez, Monsieur, ce que c'est que Pesaro !

— « A défaut de toi, Bagata, d'autres le tueront.

— « Le tuer ? pourquoi ? lui si bon, si généreux ! Tout à l'heure encore il pouvait

me tuer, moi qui l'ai fui, moi qu'il était si fier de porter sur la place de Livourne, et il ne l'a point fait. Voyez ! il m'a déposée à terre comme un enfant. Oh ! j'en suis bien sûre, rien qu'en me retrouvant, il aura pris en haine ce méchant Severoli, — une fois déjà, ne l'ai-je pas retiré à demi-mort de la trompe menaçante de Pesaro ? Il a de la mémoire, bien qu'on lui en refuse, allez ! Il sait bien, le pauvre animal, qu'outre l'herbe et le feuillage, c'est moi qui lui apportais chaque matin sa ration d'arak (1), moi qui lui donnais chaque jour une aubade avec mon tambour de basque ! Quand nous le promenions dans les grandes villes avec son harnais, ses anneaux d'or et ses boucles d'oreilles, ce n'é-

(1) Eau-de-vie de riz que ces animaux aiment beaucoup.

tait pas Severoli, c'était moi qu'il regardait !
Il abaissait alors vers la pauvre Bagata sa trompe ornée de feuillage, il me faisait un trône de son dos, mes pieds caressaient son cuir farouche en se jouant. Dans les marches âpres, brûlantes, lorsque le soleil nous mordait de ses rayons, c'eût été plaisir pour vous de le voir balancer à sa trompe la cage treillissée où il me portait en voyage comme une fille de nabab, en marquant le pas sous le rythme vif de mes castagnettes ! Pesaro, Pesaro ! mais c'est un frère pour moi ! Et l'on veut qu'il meure., on exige que je le tue !

« Elle sanglotait en parlant ainsi, la belle et naïve enfant, vous l'eussiez prise vraiment pour une jeune prêtresse du Gange imdubeu- dogme divin de la transmigration des âmes. Les Indiens, vous le savez, pensent

que celles des héros et des grands rois animent le corps de ces animaux, voilà pourquoi ils les respectent et les honorent. Ces idées de perfection n'ont pu leur être inspirées que par l'admiration d'un aussi vaste et aussi étonnant quadrupède; la religion du fétichisme augmenta sans doute cette admiration.

« Or, c'était son Dieu, son fétiche que la Bagata se voyait ainsi à la veille de perdre, que dis-je, d'immoler, c'était là le dernier service que Severoli réclamait d'elle !

— « A ce prix, me dit-elle, après m'avoir fait répéter l'ordre barbare de nouveau, à ce prix, Monsieur, la liberté m'est odieuse ! Déchirez cet acte, j'aime mieux appartenir ma vie entière à cet homme que de tuer Pesaro !

« L'affluence du peuple mit fin bien vite

à cette scène ; renseigné par Severoli, il s'était précipité vers l'endroit où j'avais porté mes pas.

« Je saisis la main de la Bagata et je l'entraînai à ma suite, au milieu des exclamations curieuses de la multitude, fort étonnée de voir un étranger prendre ainsi sous sa tutelle une petite juive, une saltimbanque de la place du Peuple !

« Elle respirait à peine.

« Arrivés à la place Navone, nous nous arrêtâmes.

« Comme je vous l'ai dit, cette place, métamorphosée en quelques instants, présentait un spectacle curieux. Des palissades nombreuses, renforcées de pierres, avaient été élevées autour de l'animal, de sorte qu'il s'y trouvait acculé et renfermé comme dans un

cirque. A sa fureur, à sa fougue succédaient alors le repos et l'accablement. Il s'était couché en faisant pleuvoir autour de lui dans l'arène un vaste nuage de poussière, mais il était à craindre qu'il ne sortît de cette apparente somnolence que pour devenir plus colère.

« La Bagata parut devant lui son tambour de basque à la main, après l'avoir appelé par son nom à l'une des brèches de cette muraille improvisée. Pesaro se leva, il courut au son de cette voix aimée, regarda longtemps la jeune fille, puis il poussa bientôt un gémissement vague, comme si le fer aigu de son cornac l'eût touché.

« Un chimiste du Corso s'avança alors et présenta à la Bagata la bouteille qui contenait le poison.

« C'était une bouteille enjolivée de rubans

comme ces flacons sveltes contenant le vin de Chypre, à Venise ; elle était entourée de paille à sa base, et fermée par un cachet de cire.

« La main de la Bagata tremblait comme un clavier encore ému dans chacune de ses touches.

« L'éléphant saisit avec sa trompe la bouteille qu'elle lui offrit. Vingt poignards se seraient levés sur elle, si seulement elle eût hésité ! Rome entière regardait !

« L'animal avala la liqueur d'un trait, comme si c'eût été là sa boisson ordinaire ; l'action en fut prompte, terrible : il roula d'un bond au milieu de l'enceinte comme un colosse foudroyé.

« Son dernier regard avait été pour la Bagata !

« Quant à elle, il semblait qu'elle eût commis le plus lâche des meurtres, le plus odieux des attentats, un acte de trahison. Nous la vîmes, M. de Shum et moi, se rouler à terre, s'arracher les cheveux, et demander à grands cris qu'on voulût bien la réunir à son cher et malheureux Pesaro. Comme les chirurgiens de Rome trouvaient là une trop belle occasion d'anatomie pour la manquer, il venait d'être convenu entre eux qu'ils disséqueraient le colosse incontinent. A la vue de ces bourreaux érudits, armés de scalpels, la Bagata se précipita dans l'enceinte; il semblait qu'elle eût voulu leur disputer ces restes inanimés. Elle demeura devant ce cadavre une grande demi-heure.

« Ce qui nous surprit, de Shum et moi, ce fut de ne pas retrouver près de l'éléphant,

quand nous rejoignîmes la Bagata, ce flacon orné de rubans que l'animal avait rejeté sur l'arène.

.

« Un mois après, je débarquais avec la Bagata à Trieste. Cette vie sans cesse excitée et rarement satisfaite, la vie de voyage, elle l'avait partagée en s'attachant à moi de toute la force de l'amour, de la tendresse ; elle croyait aimer un fils de famille, un étranger qui l'avait sauvée de la misère, de la honte ! Le vertueux M. de Shum m'avait moralisé longtemps là-dessus ; mais c'était peines perdues : j'adorais la Bagata !

« Cette fille était devenue pour moi une occupation de toutes les heures, je n'avais pu la voir sans péril pour mon repos, et cependant il y avait des instants où je me

trouvais dégradé dans mon esprit par cette liaison indigne d'un prince! Mais ces instants-là étaient rares, j'en abrégeais la durée, et je m'écriais avec orgueil : — Après tout, je suis mon maître; si j'eusse été en Turquie, je n'eusse pas hésité à m'acheter une esclave. Qui peut d'ailleurs trouver à redire à mon caprice?

« Je la promenais souvent en barque, quand le soleil se couchait. C'était là nos bons moments, car M. de Shum, savant méthodique, se couchait avec le soleil. Nous jouissions alors de la sérénité de ces beaux soirs si longs, si délicieux en Italie..... Avec un marinier, une guitare et des étoiles, j'étais alors plus heureux que le plus heureux pacha de Stamboul! La Bagata, assise, joignait ses mains sur mes genoux, et me regardait, mollement perdue dans ses pensées.

« Depuis quelques semaines pourtant, son humeur était changée. Avait-elle eu quelque secrète confidence avec mon honorable gouverneur ? mon incognito était-il trahi ? savait-elle que j'étais le prince royal de Suède ? Je me perdais dans tout un chaos de conjectures, quand mon barcarol me remit une lettre au moment où je rentrais dans ma demeure, située à l'extrémité du port.

« Je pâlis en reconnaissant l'écriture de la Bagata.

« Elle m'annonçait, dans ce billet, qu'elle quittait Trieste le soir même ? elle remerciait le ciel d'avoir bien voulu l'éclairer ; elle savait tout ! oui, tout, grâce à ce redoutable ami M. de Shum ! il était question pour moi d'un retour précipité dans mon pays ; mon père était gravement malade ; on m'attendait.

« La Bagata terminait sa lettre par ses mots :

« Vous fûtes mon premier amour, vous devez être le dernier.

« J'ai toujours assez peu cru à cette protestation de fidélité immuable faite à l'heure de l'adieu ; mais je ne sais pourquoi celle-ci me remua vivement. Une mélancolie indicible se faisait jour dans ces lignes tracées à la hâte par la Bagata ; je courus vers de Shum, que je manquai d'abord d'étrangler. Le comte me reçut d'un air de philosophie stoïque.

« A l'entendre, la *pauvre enfant*, la *belle fille délaissée* prendrait bien vite son parti ; qui sait même si elle ne retournerait pas à son métier en plein vent ? Mes libéralités l'avaient mise au-dessus du besoin, ce que me disait de Shum me paraissait donc im-

possible; je fus surpris seulement qu'elle eût arrêté déjà son passage sur un navire grec qui faisait voile vers Scio.

« Ramassant à la hâte quelques papiers qui pussent mettre mon nom à l'abri des investigations du capitaine et le dérouter sur mon compte, je pars, je me rends à bord de ce bâtiment : il allait lever l'ancre dans un quart d'heure.

« Vous avez aimé, Monvel, jugez si mon cœur battait!

« J'arrive, je demande l'infortunée; on me dit qu'elle s'est renfermée dans sa cabine et qu'elle y repose.

« Sur mes instances, le capitaine consent à frapper doucement à la cloison...

« — *Madamigella*... Bagata!

« Aucune réponse.

« Il frappe de nouveau, nulle voix, nul bruit; un silence qui me glace et me force à m'appuyer contre un mât de l'embarcation.

« Épouvanté, hors de moi, je pousse la porte, j'entre avec le capitaine.

« Quel spectacle, bon Dieu !

« La Bagata, ses deux beaux petits bras croisés comme deux beaux lys sur sa poitrine, un paquet de lettres entre ses doigts convulsivement serrés, était déjà pâle de cette pâleur de l'éternité, elle sommeillait de ce sommeil dont nul endormi ne s'est jamais réveillé.

« Sur ces bras, sur ces épaules découvertes à faire envie à un ciseleur de Rome ou d'Athènes, pointaient çà et là quelques taches violettes; peu à peu ces taches effrayantes s'élargissaient, et s'étendaient sur son corps comme un linceul d'un bleu noir.

« — Le poison !

« En effet, le capitaine eut à peine poussé ce cri que je remarquai aux pieds mêmes de la Bagata une bouteille italienne enjolivée de rubans demi-fanés ; c'était celle qui avait servi à tuer le pauvre Pesaro ! celle que la Bagata avait ramassée sur la place Navone, à Rome !

« Auprès d'elle et sur le marbre d'un petit guéridon, elle avait écrit à la plume ces deux vers du Tasse, comme un regret :

> Oh fortunatis peregrin, cui lice,
> Giungere in questa sede alma e felice ! (1) »

.
.
.
.

(1) Canto XV. Gerusaleme.

Le lendemain matin, Monvel en s'éveillant cherchа Desaides, — celui-ci avait disparu. — Le pavillon semblait abandonné; — il eut beau sonner, appeler, personne ne se montra.

Diable d'homme! pensa Monvel, hier il ne voulait pas me quitter, ce matin il m'abandonne!

Tout en faisant des réflexions très philosophiques sur l'instabilité des sentiments humains, Monvel s'habilla et fit ses dispositions de départ.

Il écrivit à Desaides — c'était une épître en vers sur l'*hospitalité*. — En tête de l'épitre il y avait une vignette à la plume — elle représentait Monvel brossant lui-même son habit et époussetant ses souliers. — Après avoir laissé ce souvenir épigrammatique sur la table de son invisible ami, Monvel sortit;

il refermait à peine la porte du pavillon, quand un homme à l'aspect bizarre lui remit une lettre soigneusement cachetée.

— Je ne puis rien vous dire, Monsieur, je suis payé pour me taire.

Et le messager se mit à courir à toutes jambes.

— Parbleu, se dit Monvel, voilà de la franchise ou je ne m'y connais pas. Il jeta les yeux sur la lettre qu'on venait de lui remettre, comme un homme qui croit retrouver des caractères connus. Mais l'émotion qu'il semblait éprouver ne dura qu'un instant et fit place à la plus vive surprise. — L'écriture de cette lettre lui était complétement étrangère; la *suscription* portait : *A monsieur Desaides.*

Il devenait évident que cette adresse avait été tracée par une main de femme.

Voilà qui se complique, pensa Monvel ; que diable vais-je faire de ce billet ? Desaides est peut-être à l'heure qu'il est sur la route de Paris ; s'il s'agissait d'une bonne fortune, il serait assez plaisant de lui voler son rôle d'amoureux : on n'aurait pas de peine à le mieux jouer que lui, un rêveur, un original ! Oui, mais aussi si c'était un rendez-vous d'honneur ? Il serait fort cruel de se faire tuer à sa place ! Il est vrai qu'il me ferait une messe en musique ! Ma foi, j'ai bien envie de savoir ce que contient ce billet ; — entre amis on ne fait pas tant de façons !

Monvel hésita encore quelques instants, puis il brisa le cachet. Un parfum délicieux s'échappa de cette mystérieuse épître. Monvel comprit qu'il n'avait point affaire à une simple bourgeoise ; — le parfum, c'est la femme

quand il s'agit d'une première entrevue.

Voici ce que contenait ce billet :

« Trouvez-vous aujourd'hui, à deux heu-
« res très précises, à l'*hôtel des deux per-*
« *drix*, et demandez le n° 13 ; après un quart
« d'heure de tête-à-tête, je vous dirai si je
« puis vous aimer.

« Silence! »

— Voilà qui est étrange, pensa Monvel !
qui diable peut écrire à ce pauvre Desaides,
l'homme le moins galant de France! — Quelque mystificateur peut-être ! C'est pourtant une écriture de femme titrée ; de véritables pattes de mouche. — Je ne devine pas quel est l'auteur de ce billet ; mais ce qu'il y a de certain, c'est que Desaides n'ira pas au rendez-vous !

Monvel mit la lettre dans sa poche et s'acheminait vers le premier restaurant.

— C'est peut-être la Gogo qui a joué un tour de sa façon à ce pauvre Desaides, pour savoir jusqu'où peut aller sa fidélité ! elle ne sait donc pas qu'il ne pourrait être parjure à sa maîtresse que pour une sonate, un concerto ou un opéra. — L'amour pour Desaides n'est rien — la musique est tout !

Monvel commanda son déjeuner — il était fort sobre ; — en quelques secondes il fut servi.

Pour un œil exercé il eût été facile de reconnaître, dans celui qui dévorait sans appétit ce modeste repas, un homme vivement préoccupé. — En effet, Monvel était en proie à une étrange agitation. — Par deux fois il avait relu cette singulière lettre, par deux

Pagination incorrecte — date incorrecte
NF Z 43-120-12

LIRE PAGE(S) 245 à 260
AU LIEU DE PAGE(S) 265 à 280

fois il l'avait remise dans sa poche. Le démon de la tentation s'était emparé de lui et faisait passer dans son imagination mille vagues rêveries, mille séduisants tableaux. Monvel était jeune encore; passionné selon la femme et l'occasion : aussi l'ennemi avec lequel il se trouvait alors aux prises devait être le plus fort.

Tout d'un coup il se leva, jeta un écu sur la table qu'il quittait(c'était le double de ce que valaient les œufs et le café qu'on lui avait servis) et disparut, sans écouter le garçon qui lui criait à se rompre les poumons : — « Monsieur, votre monnaie, votre monnaie ! » — Mais Monvel allait comme le vent. Ne recevant aucune réponse, le garçon referma la porte, en se disant :

— Ce doit être un prince du sang que j'ai servi !

Que faisait Monvel ? où allait-il ainsi ? pourquoi sa marche ressemblait-elle à celle d'un homme qu'une patrouille poursuit ?

Déjà il a fait deux fois le tour de la ville. Encore un coup, où va-t-il ? il n'en sait peut-être rien lui-même; mais ce qu'il y a de certain, c'est que deux heures sonnent à l'horloge de la place et qu'il est juste devant l'*hôtel des deux perdrix*.

— Par ma foi, je n'en aurai pas le démenti, s'écria-t-il ! Si c'est un homme, je le souffletterai; si c'est une duègne, je me sauverai; si c'est la *Gogo*, je lui dirai que Désaides m'a cédé sa place; si c'est une autre et qu'elle soit jeune et jolie, elle fera un heu-

reux et voilà tout, mais à coup sûr ce ne sera pas Désaides!

Ah! Monvel, si vous avez été à Stockolm le plus infidèle des amants, vous étiez ce jour-là, à Versailles, le plus volage des maris!

— Le n° 13, demanda l'ancien lecteur de Gustave III, en s'adressant à un gros homme qui se tenait comme un factionnaire de comédie sur le devant de la porte.

— Le numéro 13, ce n'est pas ici ; descendez la rue, répond-on.

— Imbécile, reprit Monvel avec impatience, je te demande la chambre n° 13. Quelqu'un m'y attend.

— Ah! c'est bien différent, Monsieur, je ne comprenais pas. L'escalier à gauche, au premier ; au fond du corridor, la porte à droite.

Monvel monta l'escalier; en moins de deux secondes il se trouve devant le mystérieux n° 13. Il allait frapper, quand une petite voix mielleuse lui crie : « Retirez la clé et fermez doucement la porte. » Cette voix partait de l'intérieur de la chambre.

Monvel obéit.

Il se voit bientôt enveloppé par l'obscurité la plus complète — impossible de rien distinguer. — Tout avait été hermétiquement fermé dans l'appartement où il venait de pénétrer.

— Je dois être chez la fée Carabosse, pensa Monvel. Allons, attendons !

Il n'osait faire un pas tant l'obscurité était grande, quand une main se posa sur la sienne et l'attira vers un sofa. — La main était petite et bien gantée.

— Je réponds de la main, se dit Monvel.

— Mettez-vous là, reprit l'inconnue, près de moi.

La voix qui donnait cet ordre était agréable, mais peut-être un peu maniérée.

Monvel s'assit en réfléchissant que cette voix pouvait bien appartenir à un charmant visage, mais à coup sûr il n'avait point affaire à mademoiselle Gogo.

— Il y a longtemps que je désire ce tête-à-tête, monsieur Désaides, ajouta la dame après avoir tendrement soupiré. — Le billet que vous avez reçu ce matin seulement devait vous être remis il y a plus d'un mois ; par malheur mon messager ne put vous rejoindre : il fallut se résigner et attendre.

— En vérité, madame, reprit Monvel,

vous me feriez croire, si j'avais vingt ans, qu'il s'agit d'une véritable passion.

— Non ; mais d'un caprice.

— Et à qui dois-je ce caprice ?

— Au hasard d'abord ; à la bizarrerie de mon sexe ensuite.

— Il paraît que mon mérite personnel n'y est pour rien, ajouta Monvel avec ironie, et que je ne dois remercier que le hasard et la bizarrerie de votre sexe du bonheur qui m'arrive aujourd'hui.

— Vous appelez cela du bonheur !.. déjà !

Il y eut dans ce *déjà* une coquetterie de courtisane. Monvel prit la main de celle qui lui parlait, enleva le gant qui la retenait captive et la porta à ses lèvres. — Un désir ardent passa dans son cœur. — Il avait

compris qu'on allait déployer vis-à-vis de lui tout un arsenal de séductions.

— Savez-vous, reprit la dame, que j'ai commis une grave imprudence en venant me livrer en quelque sorte à vos tentatives galantes ? Qui sait si en sortant de cet hôtel, je ne suis pas destinée à tomber sous le poignard de mademoiselle Gogo ?

— Rassurez-vous, madame, répondit Monvel en souriant, mademoiselle Gogo ne songe guère à moi.

— On raconte pourtant sur votre amour des choses fabuleuses.

— On écrit si mal l'histoire !

— Infidèle ! reprit l'inconnue avec un accent de reproche. Vous seriez pourtant capable de jurer que vous ne l'avez jamais aimée, cette pauvre Gogo !

— C'est pourtant la vérité, Madame, dût-elle vous paraître étrange.

— Le jureriez-vous sur votre dernier opéra.

— Sur tout ce que j'ai fait, Madame, et sur l'amour que je ressens déjà pour vous !

Monvel en prononçant cette phrase, dont il ne pensait pas un mot, entoura de son bras une taille charmante qu'on ne chercha pas même à dérober à cette étreinte amoureuse.

— Parlons musique, Désaides, ajouta la dame avec une légère émotion ; votre dernier opéra est charmant.

— N'est-ce que pour parler de lui que vous m'avez appelé ici? demanda Monvel malicieusement.

— Où serait le grand mal? je suis folle de la musique.

— Parlons de vous, Madame, interrompit-il galamment ; parlons-en longtemps. Quel plus charmant sujet pourrions-nous choisir?

— Qu'en savez-vous? je suis peut-être vieille, laide...

— C'est impossible, s'écria Monvel avec feu ; je ne puis distinguer vos traits, il est vrai, mais je presse une main charmante, j'entoure de mon bras une taille de fée....

— Qui sait? interrompit la dame avec malice, je suis peut-être la *Fée des Flacons magiques.*

— Fée ou démon, s'écria Monvel, vous me rendriez fou d'amour ! Oh! laissez-moi contempler votre visage, cette obscurité m'étouffe !

— C'est impossible, Désaides, je ne céderai

jamais à ce désir, reprit l'inconnue, avec l'accent de la plus ferme résolution.

— Mon Dieu ! qui êtes vous donc ? demanda Monvel.

— Je vous l'ai dit : la *Fée des Flacons magiques.*

— Mais répondez au moins à une question ; Vous ai-je déjà rencontrée ?

— Oui, souvent, de loin, à la promenade, au théâtre, dans la salle. Hier, par exemple, vous auriez pu me voir, j'assistais à la représentation donnée à Versailles.

— Hier ! murmura Monvel ; et il sembla rassembler ses souvenirs.

— Oh ! vous n'y étiez pas, ajouta la dame, je vous y ai vainement cherché. La foule était immense. Savez-vous, Désaides, que cette petite Mars est charmante. Que de

grâce naïve ! N'est-ce pas la fille de Monvel ?
Oh ! vous verrez que cette enfant ira loin ! Je
m'y connais et lui prédis un long avenir de
succès. Vous voyez que je ne sors pas de mon
rôle de fée.

Monvel tressaillit. Cette femme venait,
sans s'en douter, de flatter en lui son plus
cher orgueil, — sa fille.

Il garda le silence, dans la crainte de trahir son émotion.

— Vous êtes bien silencieux, reprit la
dame ; qu'avez vous donc, Désaides ?

— Je pense à vous, Madame, répondit
Monvel en s'arrachant aux idées qui l'absorbaient. Oh ! vous devez être bien belle, convenez-en ?

— On me l'a dit quelquefois, répondit coquettement l'inconnue.

Monvel passa légèrement la main sur le visage qu'on cherchait tant à lui cacher. Les ignes lui en parurent délicates et régulières. Aucune résistance ne fut apportée à ce muet examen. Il devenait évident que le bonheur le plus complet s'offrait à lui. N'en pas profiter eût été donner de la galanterie de Désaides la plus triste idée. N'était-ce donc pas lui que cette belle inconnue croyait avoir auprès d'elle? Monvel faillit avouer toute la vérité; mais il réfléchit que ce serait l'action d'un sot, puisqu'il était venu à ce rendez-vous. Il fut donc homme d'esprit, il resta.

Quatre heures sonnaient à l'horloge de l'église, et Monvel était encore aux genoux

de cette femme. Le moment du départ était arrivé. L'inconnue se leva brusquement.

— Il faut que je parte, Désaides, il le faut, dit-elle; mais avant j'exige votre parole de galant homme que vous ne chercherez point à me suivre. Vous resterez dans cette chambre jusqu'à ce que l'horloge sonne cinq heures. Alors seulement vous serez libre de quitter cette prison?

— Vous voulez dire ce temple, ajouta Monvel.

— Temple ou prison, vous le jurez? demanda la dame.

— Sur ce bonheur auquel je n'avais aucun droit, ce bonheur qui doit me rendre orgueilleux! Mais, à mon tour, une question : vous reverrai-je?

—Je n'en sais vraiment rien ; demandez-le au hasard.

— Et l'inconnue ouvrait déjà la porte.

—Un mot encore, reprit Monvel d'un ton suppliant ; vous m'avez fait une promesse, belle oublieuse ?

— Laquelle ? demanda-t-on avec surprise.

—C'était de me dire, après un quart-d'heure de tête à tête, si vous m'aimez.

— Ah ! c'est vrai ! mais il y a deux heures que vous êtes ici !

A peine avait-on prononcé ces mots, que la porte se referma brusquement. Monvel était seul ; — sa compagne avait disparu.

— Cette femme disait vrai, pensa-t-il ; ce n'était qu'un caprice. Aussi, croyez-donc à l'amour d'une inconnue qui se loge au numéro 13 ! — N'importe, elle doit-être char-

mante, et si jamais je la rencontre... oh! je la reconnaîtrai!

Monvel chercha de la main s'il ne trouverait pas sur le divan où il était encore assis quelque gage de cette mystérieuse entrevue, un gant, un ruban, une fleur flétrie; mais ce fut en vain.

— Ah! j'oubliais, se dit-il, que ces femmes là ne laissent rien après elles, pas même un souvenir!

Tout d'un coup sa main rencontra un petit étui; il s'en empara au milieu de l'obscurité et le glissa dans sa poche.

Passant ensuite sa main sur son front, comme pour chasser une image importune, il ouvrit la porte et descendit l'escalier.

Il retrouva devant l'hôtel le même homme qu'il y avait déjà vu.

— Tiens, mon garçon, voilà pour toi, lui dit Monvel, en lui mettant un écu dans la main.

— Merci, Monsieur, merci ; mais ce n'est pas la peine — gardez votre argent — la dame du nº 13 m'a donné cinq louis.— C'est plus que ça ne valait.

— Tu crois?

Et, en même temps, Monvel ouvrit l'étui. Il en tira une paire de lunettes d'or.

— Parbleu! tu as raison, reprit-il d'un air dépité; n'importe, maraud, salue-moi jusqu'à terre, car c'est bien la première et dernière fois que je te fais gagner cinq louis à ce jeu-là.

Il ajouta, en regardant l'étui de nouveau :

— Tu me le paieras, Désaides!

. .

La vie d'un comédien est bien triste sans le théâtre ; Monvel l'éprouvait, il n'était pas encore engagé aux Variétés par MM. Gaillard et Dorfeuil. Un sentiment de tristesse amère saisit ce cœur ; il ne voulait plus rien de commun avec ses camarades ; il évitait de passer devant la Comédie-Française. Se souvenir qu'on a été et ne plus être, abdiquer le travail, la gloire, les efforts victorieux, mourir en un mot avant d'être mort ! Plus de frémissements tragiques, plus de colères soudaines... Arriver au dénouement de sa carrière avant la fin ! A la seule idée de reconquérir un rang au théâtre, le cœur de Monvel battait ; il se rappelait peut-être les vers de l'élégant poète Maynard (1), se plai-

(1) *Histoire du Théâtre*, par E. Foucauld.

gnant aussi de ne plus retrouver un écho sûr dans la génération nouvelle, qui le pressait et méconnaissait déjà sa voix :

> L'âge affaiblit mon discours,
> Et cette fougue me quitte,
> Dont je chantais les amours
> De la reine Marguerite !

La douceur du nouveau commerce que son mariage lui créait suffisait à peine à l'imagination de Monvel. Le travail l'avait suivi en Suède, il y avait charmé ses heures d'ennui ; mais à la qualité d'auteur, Monvel joignait alors celle de comédien, et avouons-le sans faire injure aux qualités litéraires de de Monvel, le comédien chez lui faisait souvent passer l'homme de lettres. Il lisait si bien qu'on se défiait de lui comme d'un en-

chanteur. Mais à ce moment de crise, à ce retour où les portes de son théâtre se fermaient devant lui, notre auteur se trouvait découragé. Ce fut alors qu'il prit le parti de s'emprisonner à la lettre dans son propre domicile; il y relisait Molière avec une ardeur juvénile; il y repassait Corneille et Racine, ses vieux amis.

C'était une petite chambre ornée de quelques bonnes figures d'après Greuze, d'un biscuit représentant Gustave III, et de grandes cartes géographiques avec un plan de Stokholm.

Quand Monvel se retirait dans ce belvédère — c'était un quatrième étage d'assez rude montée, — son domestique avait ordre de n'introduire personne.

Un matin, Monvel entend du bruit sur le palier.

— Vous n'entrerez pas, mon petit monsieur.

— Allez au diable! j'entrerai.

— On m'a pourtant défendu...

— Arrière!

— Mais, Monsieur... mon maître!

— Votre maître! allez, je le connais de plus longue date que vous!

— Cependant...

— Je suis apothicaire, médecin, quand il le faut!

— Vous, apothicaire! allons! Monsieur, vous riez! un pygmée, un extrait d'homme!

— Insolent!

— Monsieur... votre nom ?

— Corbleu ! je suis M. Clistorel !

— M. Clistorel ?

— Eh ! oui, reprenait le petit homme, qui venait de placer ses lunettes de verre sur son petit nez et frappait de sa petite canne les mollets du domestique.

Monvel arrive au bruit : il examine quelque temps le petit postillon d'Hippocrate, et qui reconnaît-il sous la perruque à marteaux de Clistorel ? — Hippolyte !

Elle était venue de son propre chef prier son père de la faire répéter.

— Clistorel, ce *petit mirmidon de Clistorel !* ne cessait de répéter le comédien en riant de bon cœur, mais c'est que tu en as l'air ! Regnard n'eût pas mieux trouvé, mé-

chante espiégle! Tu sens la pharmacie d'une lieue!

Et Monvel de donner aussitôt la réplique à Hippolyte Mars :

Dieu vous garde en ces lieux ;
Je suis, quand je vous vois, plus vif et plus joyeux

CLISTOREL, *très fâché.*

Bonjour, Monsieur, bonjour.

GÉRONTE.

Si je puis m'y connaître,
Vous paraissez fâché. Quoi ?

CLISTOREL.

J'ai raison de l'être.

GÉRONTE.

Qui vous a mis si fort la bile en mouvement ?

CLISTOREL.

Qui me l'a mise ?

GÉRONTE.

Oui.

CLISTOREL.

Vos sottises.

GÉRONTE.

Comment ?

Et tout le reste de la scène. Monvel écoutait; il ne put, on le croit aisément, s'empêcher de rire aux fameux vers :

J'ai fait quatorze enfants à ma première femme,
Madame Clistorel ; Dieu veuille avoir son âme !

Et à ceux-ci :

Prenez-moi de bonnes médecines
Avec de bons sirops et drogues anodines,
De bon catholicon, Monsieur, de bon séné...

— Par ma foi! s'écria-t-il, je suis ravi comme Argant d'avoir un médecin dans ma famille !

— Vous trouvez donc, papa, que je ne m'en tire pas trop mal?

— Assurément. Aussi vas-tu faire partie bientôt du théâtre Montansier !

Ce mot fut prononcé par Monvel avec un ton ironique.

— Mais, papa, si vous le voulez, je vous dirai aussi *Louison!*

— A la bonne heure ! ceci nous fait rentrer dans Molière ; j'ai des verges, veux-tu que je fasse Argant ?

— Ah ! sans les verges, papa.

— C'est de toute nécessité.

— *Mon pauvre papa, ne me donnez pas le fouet.*

— *Vous l'aurez.*

— *Au nom de Dieu, mon papa, que je ne l'aie pas!*

Et la voilà qui débite sa scène après s'être débarrassée de la perruque, de la canne et des lunettes de Clistorel.

Monvel racontait depuis, bien souvent, que

jamais fille n'avait dit comme elle sa jolie réplique :

— *Ah! mon papa, votre petit doigt est un menteur.*

Ce qu'il y a de curieux, — si puéril que puisse paraître un tel détail, — c'est que mademoiselle Mars répéta cette phrase toute sa vie avec la même note et le même timbre enchanté; elle disait souvent à mainte bonne amie qui lui contait une histoire, en élevant son doigt avec gentillesse à la hauteur de son oreille :

— Prenez garde à mon petit doigt! il sait tout!

En finissant de faire répéter à sa fille le rôle de *Louison*, Monvel fut pris cette fois-là même de larmes abondantes. Il répondit à Hippolyte qui lui en demandait la cause :

— Je ne puis jamais toucher au *Malade imaginaire* sans songer que Molière lui doit sa mort !

Ce trait seul suffirait à peindre la sensibilité profonde du père de mademoiselle Mars. C'était cette faculté de s'émouvoir, de sentir qui constituait la meilleure partie de son talent.

On a dit, on a écrit que Monvel n'avait jamais donné de leçons à sa fille, qu'elle ne fut point son élève et qu'il ne lui fit jamais répéter qu'un rôle, celui d'*Angélique* dans la *Gouvernante*, qu'elle joua divinement. Comment avancer de semblables faits? Ne jouaient-ils pas souvent dans la même pièce? Nous verrons sans doute plus tard sous quel sourire, sous quelle grâce enchanteresse s'épanouit ce jeune talent si fécond en pro-

messes de gloire, de beauté et d'avenir; mademoiselle Contat, nous le savons mieux que personne, fut la rosée qui féconda ce sol facile ; mais nous avons la preuve que Monvel, jaloux de ses droits, n'en remit l'exercice à mademoiselle Contat que lorsque le travail, les soucis ou l'âge le prirent en entier et lui firent délaisser cette tutelle. Comment ne pas répugner à croire qu'il se reposa de de ces soins ardus et délicats sur Valville, homme excellent, mais à coup sûr comédien médiocre? L'élan sympathique, la tendresse noble et suave, l'onction touchante qui caractérisa les moindaes créations de Monvel se retrouvent à bien des années de distance dans ce modèle accompli qui porta le nom de Mars.

Molière amoureux, Molière épris d'Armande Béjart, lui avait donné des leçons suivies ; il l'avait initié peu à peu à l'art d'une diction parfaite et d'une tenue sévère, ces deux qualités essentielles au théâtre, sans lesquelles il n'existe pas de comédien. Bien des fois le maître dut oublier la leçon en regardant les charmes naissants de l'élève ; bien des fois aussi la voix de l'élève s'arrêta émue, toute tremblante, devant le regard fixe et profond que le maître tenait attaché sur elle (1). Mademoiselle Mars n'eut point cet insigne bonheur d'apprendre d'un poète, d'un amoureux exalté, les ressources et les secrets d'un art difficile ; une voix aimée n'épela pas pour elle l'alphabet mystérieux de

(1) *Histoire du Théâtre*, par E. Foucauld.

Thalie ; mais elle dut apprendre de cet homme, singulièrement passionné, à renfermer dans son âme tout un foyer brûlant d'émotions, de larmes, de douleur; il devient touchant de penser qu'elle songea à son père rayé de la vie depuis longtemps, quand, avec une répugnance fort concevable pour ses moyens, elle dut se soumettre à aborder le drame. Ce nous sera alors une étude aussi intéressante que neuve de retrouver le cœur de Monvel dans celui de sa fille, son talent dans ses efforts. Monvel, nous le prouvons aisément, fut un miroir dans lequel mademoiselle Mars se regarda, souvenir douloureux, mêlé de douceur, puisque dans ce genre même elle obtint d'incontestables triomphes! La passion, chez mademoiselle Mars, fut pleine de délicatesse, de mérite et de réserve, et, sous ce

rapport, elle ne saurait être détachée d'une époque où Monvel avait eu le loisir d'en bien saisir les nuances et le mérite. C'est le temps où ils vivent qui forme les comédiens.

VIII.

Le Théâtre Montansier. — Mademoiselle Mars et mademoiselle Déjazet. — Baptiste cadet. — Dorvigny et sa pièce. — M. Jaurois. — Le petit frère de Jocrisse. — Les noisettes. — Baptiste aîné. — *Robert, chef de brigands.* — Damas, Caumont, les deux Grammont. — Trois bandits. — Mesdemoiselles Sainval. — Brunet et Dorvigny. — Le vin du roi. — Louis XVIII et Baptiste cadet.

En quittant la comédie de Versailles dont elle avait été directrice, nous l'avons vu, mademoiselle Montansier tentait une spéculation assez difficile, elle voulait établir la

tragédie, la comédie et l'opéra sur l'emplacement d'un petit théâtre de marionnettes.

Ce théâtre que le sieur Delomel dirigeait au Palais-Royal sous le nom des Beaujolais occupait alors le local où Grassot, Sainville et Hyacinthe nous font rire tous les soirs, où Ravel et Levassor mesurent le compas en main le nez de Roussel, où MM. Dormeuil et Benou ont enfin l'heureux pouvoir d'avoir reconquis la foule même après le départ de Déjazet.

Déjazet! quel nom sémillant et vif court en ce moment sous notre plume! Un inévitable rapprochement le lie à celui de mademoiselle Mars par un trait d'union curieux; là en effet où Déjazet a brillé sous le plumage de *Vert-Vert* et le froc de *Richelieu*, Mademoiselle Mars enfant a joué le petit frère

de *Jocrisse*, elle a porté la queue rouge avant de mettre à son front l'aigrette de Célimène !

Bizarre destin de deux comédiennes aux études si dissemblables, de deux sœurs par le talent, dont notre scène se montrera longtemps fière ! toutes deux, à plusieurs années de distance, auront passé sur cette scène avec des lueurs bien différentes, mademoiselle Mars avec des débuts si pauvres, si ingrats, qu'il eût fallu être prophète pour entrevoir l'étoile de son avenir. Mademoiselle Déjazet avec un tel cortége de rôles piquants, qu'on se demandait comment les auteurs pourraient désormais lui en trouver de nouveaux !

Mais, comme chacun sait, mademoiselle Mars ne fit que passer par ces coulisses, elle avait seize ans lorsqu'elle les quitta. A seize

ans, Dorvigny devait la rendre à Molière.

La nouvelle salle s'ouvrit sous le nom du *théâtre de mademoiselle Montansier*.

Les comédiens en bois des Beaujolais firent place à des acteurs comme Baptiste cadet, Damas et Caumont; leurs engagements furent cassés. On s'occupa d'agrandir la scène, où ils se mouvaient avec des fils, pendant que des personnages cachés chantaient et parlaient pour eux.

Malgré ses démarches et ses protections, mademoiselle Montansier n'avait pu faire l'ouverture de son théâtre qu'après Pâques (1); il fut très suivi et la salle agrandie pendant la clôture pascale de 1791. L'architecte Louis, chargé des constructions, s'en tira avec honneur.

(1) 1790.

Si l'on veut bien songer que ce théâtre réservé à tant de vicissitudes, né après le serment du jeu de paume et la prise de la Bastille, a vu défiler dans son foyer la révolution de 1789, les réactions de 1793, et les premiers temps de l'Empire, en changeant de dénomination comme de costumes, on trouvera peut-être qu'il mérite autant d'intérêt que bien d'autres.

La troupe dont il se composait alors, offre une galerie de portraits fort opposés.

Son premier acteur, son Turlupin renommé, fut d'abord Baptiste cadet, Baptiste dont le *Désespoir de Jocrisse* ébaucha la réputation et que *Dasnières*, du *Sourd*, rendit à jamais célèbre (1).

(1) Il se retira de la Comédie Française (1822) par ce

Baptiste cadet possédait surtout un sang-froid remarquable ; il était grand, mince, osseux comme tous les comédiens sortis de cette famille véritablement prédestinée au théâtre. Il se grimait surtout d'une façon fort comique et faisait preuve dans ses rôles d'une naïveté si rare qu'on eût pu le surnommer le roi des niais.

Bien qu'il ne dût guère rester plus d'un an au théâtre de mademoiselle Montansier (1), il ne laissa pas que de s'y faire remarquer, tant et si bien que sa place semblait désignée à la Comédie Française.

Ce fut lui qui établit à la Montansier le rôle où il se montra aussi plaisant qu'à l'époque où il le créa.

(1) Ses débuts eurent lieu au théâtre de la rue Richelieu, en 1792.

rôle de *Jocrisse;* celui de *Colin*, son petit frère, était rempli par mademoiselle Mars.

Valville était là dans la coulisse tout prêt à jouer avec Grammont et les demoiselles Sainval dans je ne sais plus quelle tragédie. Dorvigny, l'auteur du *Désespoir de Jocrisse*, n'était pas encore arrivé ; franchement c'était le moins que l'on ne commençât pas ces deux actes sans lui.

— Où donc est Dorvigny ? demanda Baptiste à Valville.

On cherche, on s'informe, pas de Dorvigny.

— La famille des Jocrisses arrêterait-elle l'ouvrage nouveau, demande Valville ; elle est, certes, fort nombreuse !

—Vous verrez qu'il aura eu quelque malheur, ce pauvre Dorvigny !

— Il aura perdu sa femme !

— Il se sera pris de querelle avec Coffin-Rosny !

— Il est au *café Godet* à jouer aux dominos !

— On l'a peut-être arrêté !

Et chacun de commenter à sa guise l'absence de Dorvigny, le César de la farce, l'Anibal de la parade, le père d'une foule de pièce telles que les *Battus payent l'amende* où Jeannot disait si crûment au clerc de M. le commissaire en lui faisant flairer le liquide répandu sur sa manche : c'en est (1).

Cependant le parterre s'impatientait.

Les acteurs frappaient du pied, la Montansier allait faire lever le rideau, et pendant ce temps Colin (mademoiselle Mars)

(1) Scène IX. *Les Battus payent l'amende* ou *Ce que l'on voudra*, proverbe, comédie, parades, 1779.

s'amusait peut-être aux noisettes sans s'embarrasser de tout ce tumulte.

Tout d'un coup un bruit se répand dans les coulisses, c'est lui, c'est l'auteur, il entre!

Et voilà qu'au lieu et place de Dorvigny, les comédiens de la Montansier voient apparaître un petit bout d'homme grotesque, le nez rubicond, les mains calleuses, habillé d'une veste et d'un pantalon éraillés, qui vient sans nulle gêne s'appuyer contre l'une des coulisses.

— Votre nom? demande le régisseur à cet intrus.

— L'auteur, répond celui-ci.

— Qui, vous? l'auteur! allons donc!

— Sans doute.

— Vous vous appelez?...

— L'auteur.

— Encore! si vous persistez je fais avancer sur vous le poste voisin.

— De quel droit!

— Vous n'êtes pas M. Dorvigny.

— Peut-être.

— La preuve!

— Lisez!

Le régisseur déploie le papier que lui présente ce sosie mystérieux. C'était une renonciation en bonne forme de ses droits d'auteur, faite par Dorvigny au nommé Jaurois, le maître du *café Godet*, marchand de vin de son état, et littérateur par *intérim*. Dorvigny qui mourut dans la dernière misère aliénait ainsi la propriété de ses comédies pour la moindre somme; il faisait ressource de tout. On l'avait vu donner jusqu'à

six billets de spectacle pour un petit verre d'eau-de-vie.

Cette fois, un pareil abandon de tous ses droits exalta mademoiselle Montansier jusqu'à la fureur.

— Le cuistre, le bélitre! criait-elle tout haut dans les coulisses en accablant d'injures le malheureux M. Jaurois ; mais il n'a donc pas de cœur !

M. Jaurois tint de son mieux tête à l'orage, il était créancier de Dorvigny pour une foule de comestibles et de petits verres, et ce brave homme de Dorvigny n'avait pas eu recours vis-à-vis de lui à l'ingénieux expédient de Martainville (1).

(1) Martainville devait à un limonadier un certain nombre de petits verres. Comme il racontait fort bien, on faisait cercle autour de lui au café. — Un petit verre

On leva le rideau, Baptiste Cadet fit merveille; mademoiselle Mars dans le rôle du petit frère de Jocrisse fut charmante de naïveté.

Elle avait la queue rouge traditionnelle, et pendant que Baptiste Cadet entamait victorieusement le personnage de Jocrisse, le successeur de Jeannot (1), dans les sympathies du parterre, Hippolyte Mars, à peine âgée de quatorze ans, laissait tomber de sa jolie bouche enfantine les phrases suivantes :

pour Martainville, disait-on à la fin de chacune de ses histoires. Et Martainville buvait le verre de kirsch apporté. Il en buvait quinze, vingt. Mais ce prétendu kirsch était de l'eau et on défalquait cela sur sa note.

(1) Il y avait eu de Dorvigny : *Janot chez le dégraisseur* ou *A quelque chose malheur est bon*, comédie en un acte, 1779. *Janot, ou les Battus paient l'amende* du même, 1779. Il y eut ensuite *Jocrisse changé de condition*, 2 actes, 1798 (Dorvigny). *Jocrisse congédié*, du même, 1799, et *Jocrisse suicide*, drame tragi-comique, Sidony et Servières, 1804.

« *Ma mère, y a-t'un beau monsieur à la porte qui dit comme ça qu'i demande après la portière.* »

Et celle-ci : (après que Jocrisse lui a proposé de lui donner du fromage :)

« *Et du pain, donne-m'en!* »

Ce à quoi Jocrisse répondait :

« *Comment, tu ne sais pas parler à ton âge; on dit : du pain, donne-moi-z'en.* »

Tel fut le premier français qui sortit des lèvres d'Hippolyte Mars ; l'on voit quelle distance il y avait de-là à celui de Molière !

Cependant elle joua *Colin*, ni plus ni moins que si elle eût joué *Célimène*. M. Jaurois lui-même qui représentait Dorvigny parut satisfait.

Baptiste cadet l'embrassa.

En 1822, époque à laquelle ce comédien

se retira, mademoiselle Mars avait joué déjà soixante-huit rôles ! (1)

Le *Désespoir de Jocrisse* n'obtint pas à ce théâtre un moindre succès que celui de *Robert, chef de brigands*, joué par Baptiste aîné.

Cette pièce, au sujet de laquelle notre mémoire nous fournit, une page plus bas, une anecdote faite à coup sûr pour surprendre bien des gens, commença la réputation de cet acteur applaudi plus tard à des titres plus dignes à la Comédie Française.

Le sujet de Schiller, *les Brigands*, n'a rien de commun avec cette pièce où Baptiste aîné produisit un grand effet.

(1) Et tous dans des comédies *nouvelles!* Le relevé de la comédie ne laisse aucun doute à cet égard. Baptiste Cadet s'est retiré l'année même où mademoiselle Mars créa *Valérie*.

L'étude de cette conception profonde, inouïe nous mènerait trop loin, et cependant, chose bizarre! il devient impossible de ne pas songer devant ce singulier mélodrame, boursoufflé de phrases et lardé de coups de couteau.

Schiller vivra par le seul type de Moor. Rien de plus révolté, de plus sublime ne s'est produit. Cette tragédie, sauvage comme un site de Salvator, subsiste si belle qu'on dirait d'une large et ineffaçable peinture. Donnez à Frédéric Lemaître un cheval comme au roi Richard, jetez-le, perdez-le sous le nom de Moor au milieu de ces cohortes sacriléges où le doute est roi, où le crime devient blason, faites descendre sur son front la pâleur comme un linceul, couronnez ce front de

l'auréole sanglante du héros de Schiller, vous verrez après quel drame surgira !

Drame immense, sévère, courroucé, impétueux ! Aujourd'hui Moor crierait contre les pirates et les écumeurs littéraires, contre les marchands qui se cotisent pour acheter à bas prix un pauvre auteur, le vendre, le revendre jusqu'à ce qu'il soit démonétisé sur place ! ces gens-là volent l'intelligence avec un traité, ils la gaspillent, ils l'égorgent : Moor se contentait d'assassiner les passants !

Outre Baptiste cadet la troupe de mademoiselle Montansier comptait encore dans son sein des hommes tels que Damas et Caumont, des femmes telles que mesdemoiselles Sainval.

Le physique de Damas manquait d'éclat, le visage de cet acteur était ingrat, son nez

seul prêtait à une série de quolibets dont ses détracteurs ne se firent faute. Damas avait de la chaleur, une grande intelligence, mais il bredouillait et encourait pour l'ordinaire l'inimitié de ses interlocuteurs qui lui reprochaient de *cracher dans l'œil*. En revanche, ses amis cherchaient à le consoler en lui faisant observer qu'il avait une grande similitude avec Lekain. Le nez écrasé de Damas ressemblait en effet à celui de ce fougeux Othello, de cet Orosmane camard dont toutes les gravures conservent si religieusement les traits.

Les deux Grammont faisaient aussi partie du théâtre Montansier, sans se douter que l'échafaud pût remplacer un jour pour eux la tragédie.

L'un d'eux figura au massacre des Suisses

(10 août). On le vit en pantalon collant avec une couronne de lierre sur la tête entamer des pourparlers avec les défenseurs du château.

On ne saurait croire combien d'acteurs ambitionnaient alors l'habit de général : nous citerons à propos de *Robert, chef de brigands*, joué au théâtre de la cité par Baptiste aîné l'anecdote suivante qui prouve à quel point toutes les classes brûlaient alors de l'envie de s'élever. Les jeux du hasard élevaient en ce temps-là un homme au haut de la roue ; ou l'immolait sans pitié !

Dans la pièce de *Robert, chef de brigands*, pièce dans la quelle excellait Baptiste aîné, il y avait trois brigands secondaires.

Ces trois brigands portaient la barbe, le sabre, les moustaches, en un mot tous les

accessoires de sa piraterie. Ils juraient comme Cartouche et prenaient des poses académiques comme Mandrin.

Mais quels étaient ces bandits ?

Si vous désirez le moins du monde savoir leurs noms nous allons les inscrire ici par ordre :

Le premier était le général Anselme, frère de Baptiste aîné.

Le second, le baron Capelle, ancien ministre de Charles X.

Le troisième, le maréchal Gouvion Saint-Cyr !

Vous voilà bien étonnés du théâtre obscur de la Cité monté ainsi tout d'un coup au premier poste de l'état ! devenir l'un général, l'autre ministre, le troisième maréchal !

Quel vaudeville les auteurs du *Camarade de lit* feraient là-dessus !

Voici comment la chose arriva quant à Gouvion Saint-Cyr :

Le maréchal Gouvion Saint-Cyr fut un jour trouver Baptiste cadet, son ami. C'était aux jours cruels et périlleux de notre révolution ; il devenait difficile pour lui d'éviter l'émigration que tant d'exemples validaient.

— Tu n'as qu'un parti à prendre, dit Baptiste à son ami, c'est de te mettre au théâtre !

— Veux-tu plaisanter ?

— Non pas. Tiens, mon cher ami, tu représenterais fort bien en uniforme !

Gouvion Saint-Cyr se laisse persuader, il débute.

Le premier jour, on l'accueille froidement.

Le second, il est sifflé !

Le troisième — le quatrième ! Ah ! par ma foi, l'Odyssée de son malheur se poursuit, on l'abreuve d'humiliations...

En ce temps-là les pommes n'étaient pas encore inventées...

Mais on sifflait en chœur, et avec une force imposante.

L'infortuné lutta vainement... La honte, le dépit l'emportèrent enfin. Il profita d'un jour où il y avait un bataillon de volontaires dans la cour du Louvre et il partit. Arrivé à la frontière, il était chef de bataillon !

Les frères Grammont furent moins heureux ; ils trempèrent tous deux dans la Révolution française et payèrent cette tentative malheureuse de l'échafaud. !

Les demoiselles Sainval — les mêmes que l'on vit forcées de se réconcilier et de s'embrasser en plein théâtre, *malgré qu'elles en eussent*, jouèrent aussi à la Montansier.

La direction était loin de les chérir et elles étaient désignées par elle sous le nom de *ses bêtes noires*.

Elles n'avaient rien de commun, au reste, avec cette famille des Jocrisses qu'adora Cambacérès et pour la quelle Talma montrait dans Brunoy une préférence injurieuse à Corneille.

Nous avons parlé de Dorvigny, l'heureux père de tant de parades représentées alors avec fracas, surtout celle *des Battus paient l'amende*. Dorvigny était un improvisateur de première force.

Il n'était pas rare de le voir arriver sou-

vent aux jours marqués pour une lecture avec un magnifique rouleau noué d'une ficelle, il s'asseyait vis-à-vis de Brunet, par exemple, n'ouvrait pas son cahier, mais commençait par faire claquer sa langue d'un air significatif.

— C'est-à-dire que tu es content... disait Brunet.

— Assez. Jolie pièce, ma foi; on rira bien.

— Je l'espère.

— Veux-tu me prêter dix francs ?

— Pourquoi ?

— Parbleu ! pourquoi ! parce que je n'ai pas déjeuné. Je me sens le gosier sec.

— Mais puisque tu viens me lire... objectait Brunet d'un air de reproche timide.

— Laisse donc, je lirai bien mieux quand

j'aurai humé un peu de *blanc* qu'Aude m'a fait goûter près de la rue du Dauphin.

— La rue du Dauphin ? mais c'est encore loin des Variétés !

— Tu marronnes toujours. As-tu dix francs ?

— Pourquoi dix francs ?

— J'en dois huit à ce traiteur...

— Je n'en ai que cinq, reprenait le pauvre Brunet en se fouillant.

— C'est cinq que tu me devras !

Et muni de ces cinq francs de Brunet, il courait chez son traiteur ; il allait frapper le rocher comme Moïse, et de ce roc jaillissait l'inspiration.

Dorvigny, son rouleau toujours ployé sous le bras, rentrait aux Variétés !

— Et ta pièce, ta pièce ! malheureux, lui criait Brunet.

— Je ne l'ai point perdue, la voici ! Dorvigny montrait son rouleau.

— Je respire, disait le directeur, allons, commence ta lecture. Va ! le comité, c'est moi !

Dorvigny se plaçait vis-à-vis de Brunet, il ôtait la ficelle de son rouleau et il commençait alors la liste des personnages.

— Bien ! à présent, continue.

Dorvigny se mouchait, prisait, il entamait ensuite la première scène !

— C'est très drôle, très drôle... Va toujours ! disait Brunet.

Dorvigny passait à une seconde, à une troisième ; bref il lisait à miracle et de façon à enlever bien vite le succès.

— Il n'y a que lui pour lire comme ça ! poursuivait Brunet en se roulant sur la table.

— Tu reçois donc cet ouvrage?

— Je serais bien sot de le refuser. Donne-moi le manuscrit.

— Le manuscrit?

— Sans doute. Pourquoi le reploies-tu!

— C'est que...

— Tu vas le gâter avec des changements, je te connais, rien ne vaut l'idée première...

— Mais c'est...

— Ah! trêve de *mais*, je veux ton manuscrit, je le veux!

Et l'impérieux Brunet enlevait impitoyablement le manuscrit des mains de son auteur; il l'ouvrait, mais, ô surprise! le papier de Dorvigny était vierge de toute écriture...

Dorvigny avait tout improvisé!...

Le lendemain, il ne se rappelait rien, l'ivresse avait, hélas! passé par là!

Peu d'auteurs feraient, de nos jours, pareils tours de force.

Brunet dut avoir recours à un sténographe pour Dorvigny. — Mais, en ce temps-là, l'art de la sténographie était dans l'enfance.

Quand Dorvigny mourut, il ne devait laisser que des dettes, nous ignorons quelle société dramatique ou philanthropique les paya, mais un homme qui avait fait tant rire méritait bien qu'on s'intéressât un peu à lui.

Revenons à Baptiste cadet (1).

Le feu duc de Polignac a raconté souvent devant nous la prédilection de Louis XVIII pour cet acteur; il lui envoyait du vin de sa table, et notamment dans *les Héritiers* de Duval, le duc d'Escars était chargé de ce

(1) Mort en 1839.

que l'auteur de la Charte nommait plaisamment *la provision de Baptiste.*

Un soir que Baptiste cadet jouait *Alain* dans *les Héritiers*, (Louis XVIII et le duc d'Escars assistaient à cette représentation), le roi crut remarquer que Baptiste était distrait.

— Qu'a donc Baptiste ? demanda-t-il à son maître-d'hôtel qui trouvait, lui, que l'acteur jouait fort bien.

— Votre Majesté est sévère ce soir, répondit le duc ; je trouve Baptiste aussi bon que de coutume.

— Il a quelque chose...

— Il n'a rien.

— D'Escars, je vous dis qu'il n'est pas dans son assiette.

— Écoutez donc, reprit d'Escars, il a peut-

être trop fêté ce vin de Chambertin que nous lui avons envoyé..... Je dis *nous*, quoique ce soit le vin du roi et que Votre Majesté seule.....

— C'est vrai, j'ai voulu qu'il eût ses vingt bouteilles bien cachetées.

— Et vingt bouteilles dérangent le jeu de tout compère, si fort qu'il paraisse !.., Je ne dis pas qu'il en ait bu vingt, continua le duc d'Escars, pas un de vos Suisses ne les tiendrait... Mais peut-être a-t-il invité ses camarades....Et le Chambertin, ce vin perfide... dame ! Baptiste cadet n'est pas un trappiste, un Rancé !

— Vous le calomniez, il n'est pas gris... voyez! il a l'air plutôt de chercher quelqu'un...

— En effet, Baptiste semblait fort préoccupé...

Évidemment il lui manquait un de ses *accessoires* ordinaires : on sait que les comédiens désignent par ce mot les objets matériels indispensables à leurs rôles.

Mais quel était cet accessoire ?

Dans *les Héritiers*, un des grands mérites de Baptiste cadet consistait surtout à tricher son maître d'une façon fort comique.

Il y a une scène dans la pièce où le capitaine déjeune, Baptiste est son valet, Baptiste le voit, Baptiste l'envie... La bouteille que boit le capitaine est à moitié, Baptiste en boit une gorgée derrière lui, puis remet un peu d'eau dans la carafe et *mêle*...

Ceci est un manége de domestique fort connu.

Mais ce qu'il fallait voir, c'était l'adresse, la vivacité, la précision de Baptiste dans un jeu de scène... Vous n'eussiez jamais voulu de lui pour domestique à voir ce trait-là, toute votre cave y eût passé ! Oui, toute votre cave.

Le Sillery rouge et mi-frappé,

Le Mercurey de la comète,

L'Aï de Moët,

Le Malvoisie d'Alicante !

Baptiste eût mélangé tout cela aussi bien que le fameux vin du capitaine.

Quand Baptiste jouait cette scène, et que le roi assistait au spectacle il échangeait ordinairement un coup d'œil malin avec sa Majesté laquelle ne manquait pas de se tourner alors vers son premier maître-d'hôtel

comme pour lui dire avec une bonhomie maligne :

— Pends-toi, d'Escars, tu n'as pas trouvé celle-là !

Or voici que cette fois-là Baptiste s'approche de la loge royale et dit entre ses dents de façon à être entendu de sa Majesté :

« Pauvre Baptiste, on t'a triché ce soir de dix bouteilles ! »

Et en même temps il montra le poing au au premier maître-d'hôtel de sa Majesté.

— Que veut dire ceci, demanda le roi fort étonné à d'Escars, n'avez vous-donc pas envoyé à Baptiste ses vingt bouteilles ?

— Je vous jure, Sire...

Le roi laissa tomber de nouveau son regard sur Baptiste. La pantomime de celui-ci n'exprimait que trop son dépit. Ce soir-là, il

jouait pour sa Majesté bien plus que pour le public.

— Monsieur le duc, reprit le roi en riant, je crois que vous aimez le Chambertin ; rognez mes courtisans, j'y consens, mais je veux que Baptiste ne soit jamais privé...

— D'un pareil vin, Sire, balbutia le duc, mais c'est un nectar ; je connais votre cave autant que personne, il vous en reste à peine deux cents bouteilles...

— C'est bon, — vous ne lui enverrez plus à l'avenir que du vin de Chypre de la Commanderie, entendez-vous ?

Le duc d'Escars obéit, il se rattrapa sur une macédoine de sept fruits à la glace au jus d'orange et sur des cerceaux au sel gris et au jus muscat qu'il fit apporter dans la loge vers la fin du spectacle. Louis XVIII aimait beau-

coup ces sortes d'improvisations. Il rendit sa faveur à son très honoré maître-d'hôtel, à condition qu'il ne *tricherait* plus jamais Baptiste.

Jusqu'à la mort de Louis XVIII, Baptiste but du vin du roi.

Quand on porta le corps de Louis XVIII à Saint-Denis, il faisait une pluie du diable, les torches que portaient les pauvres s'éteignaient dans leurs mains au souffle du vent, l'eau tombait par torrents sur la grand'-route.

« Voilà mon vin qui s'en va ! » murmura Baptiste en voyant passer le corps.

Un comédien du roi boire du vin du roi ! cela était tout simple, et cependant on n'y avait pas songé ! Aujourd'hui, ces échanges entre le maître royal et l'acteur seraient vus

de mauvais œil, mais Louis XVIII savait son Horace par cœur. Il eût fraternisé avec toutes les puissances, le verre en main, et Baptiste cadet fut, de son temps, une puissance. Ferdinand VII aimait à s'entreprendre de paroles avec les *toreros* du Cirque; le prince de Galles buvait avec Cribb ; Charles X, dans sa jeunesse, prit des leçons de *Plaude* appelé *le petit Diable*. Louis XIV enfin, ne permit-il pas à Molière de faire son lit ?

Les rois s'évitent toujours le plus qu'ils peuvent ; ils ne rencontrent autour d'eux qu'ennui, dissimulation, sottise. De tous ceux qui burent son vin, Batiste cadet ne fut-il pas le plus reconnaissant envers le monarque? Il l'amusa certes autant que M. de Cazes.

Voyez seulement la différence des règnes et des genres ; Louis XVIII avait Baptiste : Napoléon eut Talma.

FIN DU DEUXIÈME VOLUME.

Lagny. — Imprimerie hydraulique de Giroux et Vialat.

Original en couleur

NF Z 43-120-8